수잔 발라동,
그림 속 모델에서 그림 밖 화가로

수잔 발라동,
그림 속 모델에서 그림 밖 화가로

초판 인쇄 2021. 10. 18
초판 발행 2021. 10. 27
저자 문희영
펴낸이 지미정

편집 강지수, 문혜영
디자인 한윤아
마케팅 권순민, 박장희, 김예진

펴낸곳 미술문화
출판등록 1994.3.30 제2014-000189호
경기도 고양시 일산동구 고양대로1021번길 33, 402호
전화 02 335 2964 팩스 031 901 2965
www.misulmun.co.kr

인쇄 동화인쇄

ISBN 979-11-85954-75-2(03600)
값 15,000원

수잔 발라동,
그림 속 모델에서 그림 밖 화가로

아름다운날

$\sim 3 \sim$

사랑과 삶, 예술의 종착지는
결국 나 자신

에필로그
예술은 우리가 증오하는 삶을 영원하게 한다 • 181

부록

두 해 전, 1년 여 동안 신문사 두 곳에 연재를 했다. 정해진 마감 시간에 늘 압박당하는 마음이었지만, 강제당한 글쓰기 덕분에 많은 작가와 작품을 아주 천천히 깊게 들여다볼 수 있었다. 그림이 담고 있는 무수한 이야기와 묵은 감정들을 짧은 글로 옮기는 건 늘 송구한 일이다.

　작품과 글을 오가던 시간은 아주 평범한 깨달음에 가까이 다가가는 계기가 되었다. 바로 작품과 작가는 유기적으로 하나라는 사실이었다. 작가를 꼭 닮은 작품, 그리고 작품에서 슬그머니 살아 숨 쉬고 있는 작가라는 인간. 결국 그림은 한 인간의 사고를 넘어 삶 그 자체를 대변하고 있었다. 한 인간으로서 작가가

겪은 크고 작은 일상과 그들의 눈과 마음에 각인된 장면들이 한 편의 작품이 되었다. 삶을 담아낸 작품이 천천히 그리고 깊이 내 일상을 건드렸다.

예술이란 게, 화가라는 직업이 밥 벌어 먹고사는 데 그다지 영 변변치 않은 것은 과거나 지금이나 매한가지다. 어느 시대나 숱한 작가들은 한없이 막막한 길을 걸어갔다. 나는 그들이 고난을 이겨내고 예술작품을 탄생시킬 수 있었던 궤적을 살펴보고 싶었다.

그들의 선택을 들여다보면 모두 직진했다는 공통점이 있다. 가시밭길이나 주변의 유혹에도 굴하지 않고 여러 갈래 길에서 늘 자신의 신념을 따랐다. 삶과 작품 사이를 오가는 작가들의 여정은 나를 끝없이

되돌아보게 했다. 험난함을 무릅쓴 거침없는 직진은 그들을 정점까지 끌어올렸다. 더 나아가 육체는 사라졌을지언정 그림만은 지금까지 불멸의 영혼으로 남아 있다. 미술사에 이름을 남긴 작가들은 모두 현실보다 이상을, 주변의 조언보다 자신의 마음을 선택했다. 그렇기에 그들의 그림은 영원을 살아간다.

수잔 발라동도 그랬다. 미혼모의 자식으로 태어나 몽마르트르의 뒷골목을 전전하다, 남성 화가들에게 '그려지는' 것이 아닌 스스로 '그리기'를 선택한 화가의 길. 당시로서는 상상할 수도 없는 험난하고도 거친 길이었다. 유일한 생계 수단이 사라졌고, 그녀의 고용주였던 남성 화가들의 반발도 거셌다. 하지만 주저 없는 직진은 누구보다 더 자신을 당당하게 만들었다. 수잔의 생애와 작품으로 남은 생생한 영혼의 흔적 앞에서 나는 한없이 작아졌고, 스스로를 돌아보게 되었다.

수잔 발라동의 생을 되짚어가며 그녀가 미래를 결정하는 굵직한 선택의 순간을 마주했다. 어쩌면 그림보다도 흔들림 없는 결정에, 그 당당함에 더없는 매

력을 느꼈는지도 모르겠다. 그녀에 관한 많지 않은 이야기를 찾아 헤매었다. 한 올의 실마리를 찾아 헤매는 시간은 한 인간의 삶 속으로 들어가는 것과도 같았다. 사생아이자, 서커스 곡예사였고, 모델이었다가 결국 화가로 성공했다는 성공담보다는 그 이면에 있는 쓰라린 한 인간의 생에 더 이끌렸다.

지극히 평범한 삶을 살아온 나는 용기 있게 도전하기보다는 실패할지도 모른다는 두려움에 늘 주저했다. 아마 많은 이가 그럴 것이다. 그렇기에 더더욱 수잔의 용기 있는 도전에 남모를 전율이 느껴졌다. 세상이 자신을 비주류로 정의할지언정, 자신을 중심으로 만들고자 했던 수잔의 무한한 에너지는 어디서 비롯된 것일까.

이 책을 쓰며 수잔의 삶 속에 들어가서 다시 나를 마주할 수 있었다. 책을 마주하는 독자들도 수잔 발라동을 통해 비껴 있었던 '나'와 만날 수 있기를 바란다.

나는 나 자신을 발견했고,
스스로를 만들어냈다

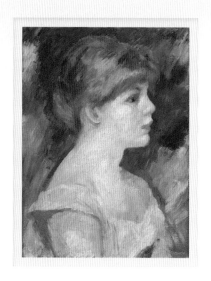

두 그림 속 인물이 같은 사람이라는 사실이 믿어지
는가? 타자의 시선에 맞추어 포즈를 취하는 초상화
와 결연한 표정으로 스스로를 응시하는 자화상 중,
우리의 시선이 꽂히는 곳은 어디일까.

오귀스트 르누아르, <수잔 발라동의 초상화>, 1885,
캔버스에 유채, 41.3×31.8cm, 워싱턴 국립 미술관

르누아르의 뮤즈였던 스무 살의 수잔

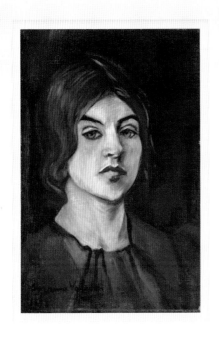

남성 화가들의 뮤즈였던 마리 클라멘타인 발라동Ma-
rie-Clémentine Valadon(1865~1938)이 스스로 그림을 그리
는 화가 수잔 발라동으로 거듭나기까지의 과정은, 이
두 그림의 간극만큼이나 극적이다.

수잔 발라동, <자화상>, 1898, 캔버스에 유채,
57×47cm, 보스턴 미술관

수잔 발라동이란 이름은 내게 그다지 익숙하지 않았다. 그렇기에 더 편견 없이 그림을 바라볼 수 있었는지도 모르겠다. 미술사에서 주류의 곁으로 물러나 있었던 수잔 발라동.

1887년, 스물두 살 무렵 본격적으로 화가의 길에 나선 마리 클레멘타인 발라동은 세상 앞에 자신을 드러낼 새로운 이름을 가졌다. '수잔 발라동.' 화가의 길을 지지해준 앙리 드 툴루즈-로트레크(1864~1901)가 지어준 이름이다.

밑바닥에서부터 다시 시작해야 하는 그녀에게 새로이 의지를 다지게 하는 이름이었다. 더 이상 타인의 시선으로 그려지던 '마리 클라멘타인'은 없었다. 그렇게 스스로를 일으켜 세우며 화가의 길을 갈 것임을 예고했다.

르누아르의 그림 속 마리 클레멘타인은 너무 아름답다. 발그레한 볼도, 수줍은 듯 살짝 내린 시선도, 머리를 매만지는 손마저도 곱디고와 달콤한 감상에 빠지게 한다. 하지만 정작 그림 속에 그려진 여성은 자기 자신이 아니었다.

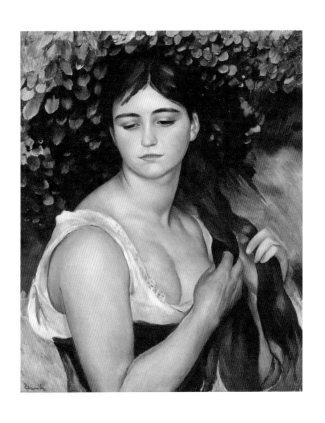

오귀스트 르누아르, <머리 땋는 소녀>, 1886, 캔버스에
유채, 57×47cm, 바덴, 랑마트 미술관

스물한 살의 수잔. 열여덟 살에 르누아르의 모델이 되어
수많은 작품에 풋풋한 모습으로 남아 있다.

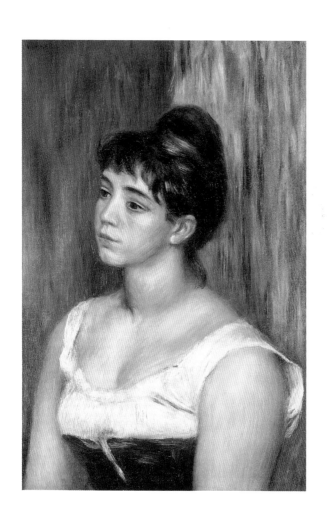

오귀스트 르누아르, <수잔 발라동의 초상화>, 1885,
캔버스에 유채, 54.5×41.5cm, 개인 소장

타자의 그림 속에선 누구의 보호도 받지 못한 채 어린 시절부터 거친 세상을 마음껏 휘젓고 다녔던 마리 클레멘타인의 모습을 발견할 수 없었다. 남성 화가들의 모델이었을 시절에 그녀는 자신의 진짜 모습을 드러낼 수 없었다. 그녀는 오귀스트 르누아르(1841~1919), 퓌비 드 샤반(1824~1898) 외에도 장 자크 헤너(1829~1905), 페데리코 잔도메네기(1841~1917) 등 여러 화가들의 모델이 되었다. 그들 앞에서는 매혹적인 여인이어야 했다. 자신의 삶과는 너무나 다르게 그려진 그림들 앞에서 그녀는 어떤 생각을 했을까. 화가들의 그림 속 단장된 자신이 아닌 진짜 자신을 찾고 싶은 마음이 들지 않았을까. 남성 화가들의 시선에 놓인 몸은 아름다운 여인을 그리기 위한 도구로써, 더 육감적으로 다른 이들의 시선을 사로잡아야만 했다.

수잔 발라동이 된 이후 그녀는 거울에 비친 스스로의 모습을 차근히 응시했다. 짙은 눈썹과 다부진 입술, 정면을 똑바로 바라보는 눈빛. 남성 화가들의 눈에 비친 모델인 여성이 아니라 녹록지 않은 세상

을 잘 버텨가는 한 인간의 모습을 그렸다.

부드러운 붓질도, 섬세한 색도 사라지고 자신의 삶을 닮은 거친 붓질과 강렬한 색채가 캔버스를 장악했다. 누구도 그리지 않았던 여성의 모습, 아름답다기보다는 강인한 인간이다. 수잔 발라동의 자화상에서 우리는 타인에 의해, 그중에서도 남성 화가들의 시선에 의해 규정된 뮤즈가 아닌 파리의 화단에 당당히 도전장을 내민 한 예술가의 모습을 마주한다.

〈푸른 방〉에 이르러 58세의 수잔 발라동은 더욱 솔직한 모습이다. 담배 한 개비 물고 지그시 화면 너머를 바라보는 여성. 강렬한 푸른색을 배경으로 비스듬히 누워 있는 발라동은 현실을 세차게 살아가는 한 인간이다. 곡절 많은 세월의 거친 때가 짙게 뱄지만, 초라함이 아닌 당당함으로 시선을 붙든다. 고된 삶을 버텨오느라 굵어진 팔다리도, 펑퍼짐한 살집을 가감 없이 드러내는 헐렁한 옷차림새도, 상념에 잠긴 표정도, 여성을 넘어 한 인간의 삶을 그대로 내보인다. 꾸밈도 부풀림도 없이 있는 그대로 그린 그림은 강렬한 생명력을 뿜어낸다.

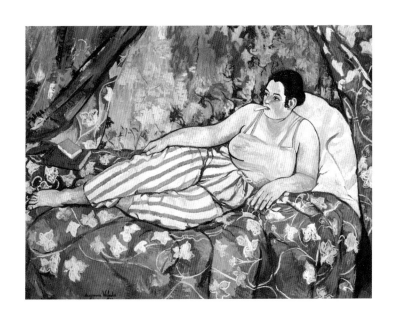

수잔 발라동, <푸른 방>, 1923, 캔버스에 유채,
90×116cm, 퐁피두 센터

〈푸른 방〉 속 여인은 전혀 아름답지도 우아하지도 않다. 하지만 우리는 그 안에서 여러 삶의 굴곡을 겪어내고 끝내 스스로의 삶을 일군 한 인간의 존재를 발견한다. 사생아로 태어나 제대로 보호받지 못했고, 곡예사의 꿈은 낙마 사고로 좌절되었으며 모델에서 화가로 거듭날 때는 거센 반발을 마주해야 했다. 하지만 그 모든 고난 속에서도 수잔 발라동은 언제나 삶의 주인공이자 했고, 결국 생존을 위해 벌여왔던 분투는 투박한 붓질로 되살아나 누구도 그리지 않던 그림을 그려냈다.

내가 나로 살아간다는 것은 그 어느 시대에도, 누구에게도 쉬운 일은 아니다. 더욱이 숱한 남성 화가들 사이에서 여성 화가로서 주목받기란 불가능한 일이었을지도 모른다. 안정적으로 삶의 궤도에 진입하는가 싶을 때마다 다시 고꾸라지길 반복했고, 그럴 때마다 돌아갈 수 있는 곳은 오로지 자기 자신이었다. 끝없이 스스로를 일으키며 생을 향한 열망을 잃지 않는 것. 쉽게 나를 저버리지 않고 내가 원하는 길로 쉼 없이 나아가는 것. 휘몰아치다가도 단단하게

채워가며 꾸준히 이어가는 것. 어떤 순간에도 자신을 놓지 않았기에 독자적인 예술 세계를 구축할 수 있었는지도 모른다.

수잔 발라동이 활동을 시작했던 19세기 말은 급격한 변혁의 시기였다. 1874년 첫 인상주의 전시 개최 이후 여덟차례 열렸던 전시는 프랑스 화단의 변화를 이끌었다. 인상주의 예술가들은 아카데미의 진부한 예술을 거부하고 새로운 예술 혁명을 이야기했지만, 금세 인상주의도 주류 미술로 고착화됐고 또 다른 새로운 예술을 시도하는 화가들이 생겨났다. 외적으론 진보적 변화를 추구하는 흐름이 지배적이었지만, 내적으론 가부장적 사회의 통념이 그대로 잔존해 있었다.

르누아르, 드가, 마네, 모네, 시슬레…… 우리가 알고 있는 인상주의 작가는 대부분 남성이다. 베르트 모리조, 메리 커샛 같은 여성 작가도 활동을 했지만 이들은 부유한 계층의 배경 덕분에 작품 안의 새로운 시각을 적극적으로 부여하기는 어려웠다. 이에 반해 수잔 발라동은 인상주의를 포함한 그 어떤 예술

사조와 사회적 가치도 따르지 않았으며, 주제에 있어서도 자유로웠다. 어쩌면 이는 가난한 세탁부의 사생아로 태어나, 빼앗길 것도 지켜야 할 것도 없이 다만 자신의 존재로서 스스럼없이 세상과 마주할 수 있었기 때문일 것이다. 몽마르트르의 가난한 여성이 예술가로 살아간다는 것은 쉽지 않은 일이었지만, 수잔 발라동에게는 여느 화가들과는 달리 불합리하고 불평등한 진실에 대항할 수 있는 용기가 있었다.

무엇보다 그림을 정식으로 배울 수 없었기에 오히려 모든 것이 새로웠고, 전통적 규범에서 자유로울 수 있었다. 대표적인 예로 여성 화가가 남성의 누드를 그린 것은, 여성의 누드가 남성의 전유물로 여겨지던 시대에 매우 파격적인 일이었다. 남성 작가들이 여성 누드를 그리는 것은 흔하고도 당연한 일이었다. 이전의 고전주의 시기부터 신화 속 인물로 대변되는 여성의 몸은 비록 신으로 규정되었더라도 현실의 여인처럼 완벽한 육체의 아름다움을 한껏 끌어올린 모습으로 그려졌다. 당시 마네는 〈풀밭 위의 점심식사〉(1863)로 신을 대변하는 여성이 아닌 현실 속

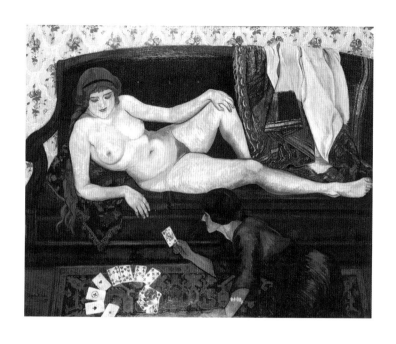

수잔 발라동, <점쟁이>, 1912, 캔버스에 유채,
130×163cm, 프티 팔레 미술관

화가로 그림을 그려간 지 15년 즈음 되던 해 그린 그림으로,
운세를 보는 여성의 모습에서 남성적 기운이 넘쳐흐른다.
아래에서 점을 봐주는 여인은 작고 가냘프지만 주인공인
여인의 모습은 신화 속 남자 주인공처럼 대담한 포즈로
여성을 내려다보고 있다. 그림을 통해 수잔 발라동이
생각하는 여성의 상이 어떤 것이었는지 유추해볼 수 있다.

나체 여인을 그려 커다란 스캔들을 일으켰고 살롱의 권위에 도전하며 악명을 드높였다. 르누아르, 드가, 세잔의 그림에도 여성 누드는 자주 등장하는 소재였다. 허나 여성 화가들이 여성의 누드를 그린 사례는 거의 찾아보기 힘들다. 더군다나 수잔이 그린 여성의 모습은 사회가 바라던 이상화된 모습과는 매우 동떨어져 있다. 수잔은 거침없이 삶과 투쟁하는 인간의 모습으로 여성을 그렸다. 출산 직후의 여성, 생계를 책임지기 위한 고된 일과 후 몸을 씻는 여성 등 수잔이 그린 여성은 꾸미지 않은 현실의 삶을 그대로 대변한다.

　꾸준한 용기가 자아낸 그림들로 최초의 국립예술원Société Nationale des Beaux-Arts 여성회원이라는 명예와 부를 거머쥐었고, 사랑마저도 직진이라 많은 남성과의 염문을 남겼다. 화려했던 사랑 이력 덕분에 작품보다도 사생활에 대한 이야기들이 더 이슈가 되기도 했다. 배우지 못했지만 그림을 향한 용기와 자신감은 충만했고, 가지지 못함을 부끄러워하지도 않았다. 도리어 편견으로 가득찬 기득권층을 당당히 조롱

수잔 발라동, <목욕하는 여인들>, 1923, 캔버스에
유채, 117×89cm, 낭트 미술관

수잔 발라동, <루이슨과 라미노우>, 1920, 개인 소장

거대한 고양이 라미노우를 바라보는 루이슨을 그린
작품이다. 발라동은 종종 그림의 소재로 고양이를 그렸다.
작품 제목에 고양이의 이름을 넣는 것은 극히 드문
일이었지만, 발라동은 모델과 고양이의 이름을 제목에
직접적으로 언급했다.

했다. 귀부인들이 고양이에게 값비싼 캐비어를 먹이거나 화려한 보석 브로치를 달 때, 그녀는 당근으로 만든 브로치를 달기도 하며 가면을 쓴 그들을 희화화했다.

화가의 삶을 시작하겠다는 선언과도 같았던 수잔 발라동이라는 이름은 예순여섯의 나이에 마침내 법적으로도 인정받았다. 열여덟 살부터 스스로를 만들어간 시간을 명확하게 아로새기고픈 마음이 그제야 받아들여진 셈이다. 끊임없이 자신을 발견하려 했던 그녀의 시간은 그림들에 오롯이 담겨 있다.

그녀를 스쳐간 이름들

1

마리 클레멘타인,
몽마르트르의 거친 야생마

●

탄생의 경이로운 순간, 모든 생명의 시작은 찬란하기 그지없지만 운명은 제각기 다른 시작점에 놓인다. 프랑스 리무쟁의 작은 마을인 베신에서 1865년 9월 23일 세상에 첫울음을 내뱉은 마리 클라멘타인에겐 생명의 탄생을 기뻐해줄 아버지는 없었다.

실은 누가 아버지인지도 정확하지 않았다. 어머니 마들렌Madeleine이 첫째 딸 마리 알릭스Marie-Alix를 낳은 후 남편은 감옥에 수감되었고 곧 원인 불명으로

세상을 떠났다. 홀로 세탁부로 겨우 생계를 이어가던 마들렌이 둘째 딸을 낳자 동네 사람들은 그녀에 대해 수군거렸다. 마들렌은 태어난 지 채 1년이 되지 않은 갓난아기를 데리고 베신을 떠나 파리로 향할 수밖에 없었다.

비참한 사실을 받아들이기 어려웠는지 마리 클레멘타인은 자신의 출생을 종종 다르게 이야기하기도 했다. 1865년이라는 출생 기록이 분명히 남아 있음에도 불구하고 1867년에 어느 부유한 귀족의 사생아로 태어났으며, 지금의 어머니가 한 성당의 계단에서 자신을 발견했다는 식이었다.

마들렌은 두 딸과 몽마르트르의 뒷골목에 정착했다. 도시의 발달은 사람들을 양극으로 나누었다. 상류층은 더욱 부유하고 안락해졌지만, 하류층은 비참하게 거리로 내몰렸다. 파리 도심 재개발에서 밀려난 몽마르트르는 세탁부와 재봉사, 광산 노동자, 예술가 등 하층민이 모이는 곳이었다.

이 소외된 외곽지역을 비추는 것은 유흥가의 불빛뿐이었다. 노동자들은 값싼 적포도주를 들이켤 수 있

는 허름한 술집에서 술에 취해 거친 말과 행동을 쏟아내며 비루한 생을 잠시나마 잊어보려고 했다. 몽마르트르는 이들의 고단함을 달래줄 카페와 술집, 댄스홀 등으로 채워졌다.

삶의 전쟁터와도 같았던 몽마르트르가 어린아이에게 관대할 리 없었다. 먹고사는 문제를 책임져야 했던 마들렌 또한 살뜰하게 딸을 보살피지 못했다. 마리 클레멘타인은 어지러운 거리에 홀로 방치되어 거친 세상을 온몸으로 부딪쳤다. 마들렌은 마리 클레멘타인이 더 나은 삶을 살길 바라는 마음에 가톨릭계 학교에 입학시켰지만, 거친 성정을 어쩌지 못해 열한 살이라는 어린 나이에 학교를 뛰쳐 나왔다.

'어린 발라동의 테러The Little Valadon terror.' 마리 클레멘타인의 돌발 행동은 이러한 말까지 만들어냈다. 또래보다 몸집은 작았지만, 성질은 사나웠다. 학교에 다닐 때에도 벽을 기어오르거나 발코니에 매달리는 등의 기행을 일삼았고, 마음에 들지 않은 일이 있으면 걷잡을 수 없을 만큼 분노를 표출했다. 생계의 현장에서 전전긍긍하던 마들렌은 점점 더 딸을 감당하

지 못했다. 더구나 버거운 현실을 못 견디고 곧 알코올중독에 빠졌다. 엄마의 따뜻한 품속보다 엄마의 절망을 먼저 보았던 어린 소녀. 마리 클레멘타인은 엄마의 분노까지 등에 얹고 거친 사회에 대항하기 위해 더욱 거칠게 자신을 무장한 것일지도 모른다.

야생마적 기질을 가진 아이는 규율에 얽매이지도, 자신의 욕구를 억제하지도 않았다. 그렇게 분출되지 않은 감정은 때로 그림으로 이어졌다. 종잇조각이라도 보이면 그림을 그렸다. 그림을 그릴 때만큼은 마음껏 자신을 표현할 수 있었다.

누군가의 삶을 들여다보는 것은 곧 나의 삶을 돌아보는 것과 같은 의미를 지닌다. 마리 클레멘타인의 어린 시절은 우리에게 한 가지 질문을 던진다. 보듬어줄 마음 하나 없어 스스럼없이 거친 세상으로 뛰쳐나간 마음은 무엇이었을까.

그날부터 몽마르트르의 거리는 내 고향이었다.
오로지 거리에서만 흥분과 사랑과 아이디어가 있을

뿐이었다.*

　학교의 엄격하고 절제된 생활을 감내하기 어려웠던 마리 클레멘타인은 몽마르트르의 사람들과 어울렸다. 소녀는 학교가 아닌 거리에서 매춘부, 거지, 도둑 등 사회에서 외면당한 이들과 어울리며 공동체 의식을 느꼈다.

　몽마르트르는 가난한 이들이 모여드는 뒷골목이었지만, 한편으로는 예술가들의 고독이 열정으로 분출되는 곳이기도 했다. 삶의 극한에서 뿜어 나오는 에너지가 곧 음악이 되었고 그림이 되었고 춤이 되었다.

　서양미술사의 혁명과도 같았던 인상주의 첫 전시가 열리고, 살롱이라는 제도권 아래 들어가지 못한 가난한 화가들이 하나둘 파리의 뒷골목, 허름한 술집으로 모여들었다. 몽마르트르를 상징하는 로트레크와 고흐, 고갱, 에밀 베르나르 등 여러 화가들의 모

*　https://mydailyartdisplay.wordpress.com/2013/08/10/susan-valadon-part-1-the-early-years/ 참조.

습이 이곳에서 종종 목격되곤 했다. 그들이 쏟아낸 이상과 현실 사이를 오가는 숱한 토로들, 이 모든 분노와 고독, 열정이 한 시대를 풍미한 예술이 되었다. 야생마와 같았던 마리 클라멘타인에게 고독과 열정이 뒤섞인 밤거리의 흥분은 매력적으로 다가왔다.

몽마르트르는 마리 클레멘타인의 생계 공간이기도 했다. 어린 소녀는 열 살을 갓 넘긴 나이부터 삶의 현장으로 뛰어들었다. 상점에서 식료품을 팔기도 했고 카페나 술집의 종업원으로도 일했으며, 재봉사나 세탁부 같은 궂은 일들도 도맡았다. 할 수 있는 일은 이런 것들이 전부였다. 이는 마리 클레멘타인만의 문제는 아니었다. 몽마르트르의 뒷골목을 배회하던 많은 아이가 이른 나이부터 생계의 현장으로 내몰려 카페나 술집의 여종업원, 청소부, 세탁부, 보모, 마구간지기 등의 허드렛일로 부족한 살림을 보탰다.

생계 활동도 학교처럼 마리 클레멘타인을 옭아맸다. 자유로운 성향의 마리 클레멘타인에게 수동적으로 시키는 바를 따르는 일은 맞지 않았다. 말을 돌보는 일은 그나마 괜찮았다. 자신의 몸집보다 몇 배는

큰 말을 돌보고 산책시키는 일은 쉽지 않았지만, 적어도 말과 함께 있는 동안에는 자유로울 수 있었기 때문이다.

하지만 이것만으로는 성에 차지 않았던 마리 클레멘타인은 몽마르트르의 거리에서 말과 걸어가며 묘기를 부리기 시작했다. 작은 소녀가 커다란 말에 의지해 묘기를 부리는 것은 사람들의 이목을 끌기 충분했다. 늘 세상의 중심에 비껴서 소외되기만 했던 자신에게 이제는 사람들이 박수를 쳐주었다. '어린 발라동의 테러'가 아닌 '어린 발라동의 묘기'로 그녀는 사랑에 목말랐던 시간을 뒤로하고 처음으로 사람들 앞에 나설 수 있었다. 무엇보다 사람들이 보내는 박수갈채는 어린 마음에 새로운 불씨를 지폈다.

미술작품에 담긴 심리학적 의미를 연구하는 심리학자 윤현희는, 마리 클레멘타인이 현대에 살았다면 주의력결핍·과잉행동장애를 진단받았을 것이라고 이야기했다. 집중력과 끈기가 부족하고 쉽게 싫증 내며, 부산스럽고 과격한 데다, 참을성이 부족하고 감

정 변화를 쉽게 드러내는 충동성이 그 증거다.[*] 사실 환영받지 못한 출생, 생계에 내몰려 자신을 돌보지 않았던 엄마, 스스로 돈을 벌어야 했던 가난한 상황 등을 고려할 때 그녀의 어린 시절이 순탄했으리라 기대하기는 어렵다.

게다가 1870년대 이후 파리는 재개발로 변화를 거듭했다. 권력과 부를 갖지 못한 자들이 외곽으로 밀려나 육체노동을 하며 생계를 이어가는 경우가 빈번했다. 삶이 공평할 수 없음을 태어나면서부터 겪은 마리 클레멘타인에게 부모님의 사랑이나 안정적인 유년시절은 기대할 수 없는 일이었다. 이렇듯 자신을 둘러싼 어떤 것에도 우호적일 수 없었던 어린 소녀가 정서적인 문제를 겪는 건 어찌 보면 당연한 일이었다.

하지만 주의력결핍은 자신이 하려는 일에 대한 몰두로, 과잉행동장애는 자신이 원하는 것을 적극적으로 찾아다니는 능동성으로 귀결되었다고도 볼 수 있

[*] 윤현희, 『미술관에 간 심리학』, 믹스커피, 2019, 308쪽.

다. 마리 클레멘타인은 자신의 에너지를 규율을 따르는 데 낭비하지 않고 스스로 원하는 바에 모조리 소진했다. 그녀는 수동적 집중을 어려워했을 뿐, 스스로 판단한 바를 따르는 능동적 집중에 있어서는 누구보다 뛰어났다. 그리고 한 번 결정한 것은 놀라울 정도로 적극 실현했다. 결국 그녀의 정서적 문제가 타인에 의해 떠밀려가는 삶이 아닌 온전히 스스로에 의한 삶으로 이끌어가는 원동력을 만든 셈이다.

마리 클레멘타인은 처음 느껴본 흥분을 잊지 못하고 서커스단으로 향했다. 공중에서 휘몰아치듯 몸이 굽이치고 이리저리 움직여가며 놀라운 광경을 만들어내는 사람들, 그리고 이들에게 환호하며 박수를 보내는 관객들. 서커스 무대는 변화무쌍하고 다채로우며, 무엇보다도 자신과의 끝없는 싸움으로 스스로를 뛰어넘는 사람들이 주인공이 되는 곳이다.

십 대 소녀가 생계를 유지하기 위해 할 수 있는 일에는 한계가 있었고, 대부분은 시키는 일을 단순히 따르는 것에 불과했다. 하지만 서커스는 달랐다. 물론 무대에 서기 위해서도 고된 훈련을 반복해야 했

지만, 주인공으로서 무대를 누빈다는 흥분이 고통과 지겨움을 상쇄했다. 열네 살의 서커스단원 마리 클레멘타인에게 조명이 비추는 무대는 고단했던 길의 종착지처럼 느껴졌다. 삶의 에너지가 분출하는 서커스 안에서 주인공이 되기 위해 기꺼이 몸을 내던졌다.

주인공이 될 기회는 예상보다 빨리 찾아왔다. 공중곡예를 담당했던 단원이 몸이 아파 마리 클레멘타인이 대신 무대에 오르게 된 것이다. 전문 곡예사를 대신하기엔 무리였지만 무대에 선 열다섯 살 소녀는 한껏 날아올랐다. 그렇지만 돌아온 것은 짜릿한 박수 갈채가 아닌 추락이라는 쓰디쓴 맛이었다.

이는 단순히 물리적인 추락 이상을 의미했다. 다친 몸으로는 다시 무대에 설 수 없었다. 기꺼이 몸 바쳐서 하고 싶은 일이었고, 가난에서도 벗어날 수 있으리라는 희망을 품게 해준 일이었다. 처음으로 스스로 선택했던 미래가 추락한 것과도 같았다.

마리 클레멘타인은 왜 그리도 서커스를 좋아했던 걸까. 추락 사고 이후 40여 년이 지나 화가로 인정받던 때 그녀는 과거를 회상하며 "부상을 당하지 않

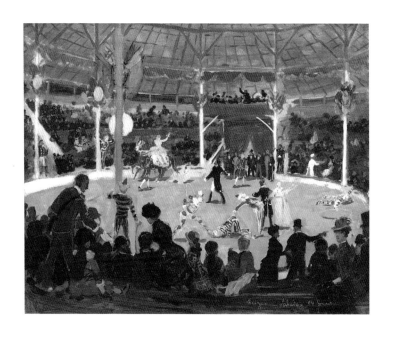

수잔 발라동, <서커스>, 1889, 캔버스에 유채,
48.8×60cm, 클리블랜드 미술관

시끌벅적한 서커스의 흥겨운 분위기가 그대로 전달되는
그림이다. 이 작품은 수잔 발라동이 화가가 되기로
마음먹고 6년 여의 시간이 흐른 뒤 그렸다. 무대에서
진기한 묘기를 부리는 서커스 단원들과 열광하는 관객들의
분위기가 생동감 넘치게 묘사되었다. 무대와 단원들에
치중된 밝은 색채와 관객을 그린 어두운 색채가 대비되며
화면은 서커스의 한복판으로 이목을 잡아끈다. 부상 때문에
서커스를 그만두었지만 열광의 도가니 안에 있었던 흥분을
기억하는 그녀의 감정이 생생하게 느껴진다.

39

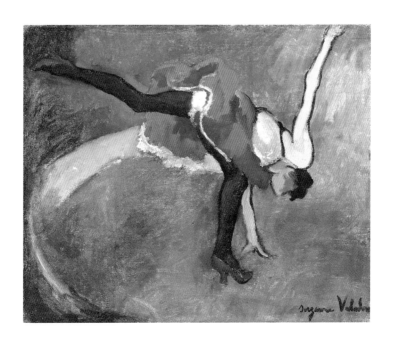

수잔 발라동, <재주 넘는 곡예사>, 1916, 캔버스에
유채, 38×46.2cm, 몽마르트르 박물관

았더라면 서커스를 그만두는 일은 없었을 것"이라고 고백하기도 했다.

추락은 절망이었지만 한편으로는 마리 클레멘타인에게 또 다른 시간이 주어졌다. 다친 몸으로는 일을 할 수 없었기 때문에 억지로 얻은 자유 속에서 그녀는 튈르리 정원과 뤽상부르 공원을 산책하고 미술관과 교회도 돌아다녔다. 고단한 삶에서 처음으로 쉼을 선사받은 몸과 마음은 예술로 향했다. 그림 그릴 수 있는 곳이라면 어디에든 그리곤 했다.

마침 이탈리아 출신의 클레리아Clelia라는 친구가 화가의 모델로 활동하고 있었다. 마리 클레멘타인은 친구를 따라 그림 속 주인공이 되는 일을 선택했다. 아마 서커스 무대의 주인공이 되는 것과 비슷한 마음이 아니었을까. 비록 그림 바깥에 있었지만, 무언가 그림이라는 무대 한가운데로 다가갈 수 있을 것만 같았다.

퓌비 드 샤반,
화가의 아름다운 모델

●

처음 앉았던 자리가 생각난다. 나는 몇 번이고
나에게 '이거야! 이거야!'를 외쳤다. 하루 종일
반복해서 또 외쳤다. 이유를 알 수 없지만 나는
마침내 내가 어딘가에 있다는 것과 이곳을 절대
떠나서는 안 된다는 것을 알고 있었다.[*]

[*] John Storm, *The Valadon Drama The Life of Suzanne Valadon*, 1959, p.
 51~52.

마리 클레멘타인이 처음 모델을 섰던 건 1880년 화가 퓌비 드 샤반의 화실에서였다. 샤반은 프랑스 국립미술협회의 공동 창립자이자 회장을 지냈으며, 오늘날에는 프랑스 벽화가 가운데 가장 뛰어난 작가로 평가받는다. 인상주의나 그 이전 낭만주의 등의 사조에서 영향을 받긴 했으나 전반적으로는 독립적인 양상을 보이며 자신의 작품세계를 구축했다. 비평가들은 물론 고갱이나 쇠라 등의 동료 작가들로부터 찬사를 받았다. 1883년에는 리옹시의 주문으로 리옹 박물관을 위해 〈예술과 뮤즈들의 성스러운 숲〉을 제작했다. 마리 클레멘타인은 이 작품에 등장하는 여성들의 모델이 되었다. 그녀는 화가가 다양한 모습의 뮤즈를 그릴 수 있도록 여러 포즈들을 취했다. 당시 열여섯 살이었던 그녀는 오십 대 후반인 화가의 모델이자 애인이 되었다. 세상을 향해 거칠게 대항했던 예민한 소녀 마리 클레멘타인과 달리 샤반은 조용한 성격이었고 종종 깊은 생각에 빠지곤 했다. 처음 샤반의 아파트로 이사했을 때 마리 클레멘타인은 깔끔한 공간과 부유한 분위기가 무척이나 낯설었다. 누추

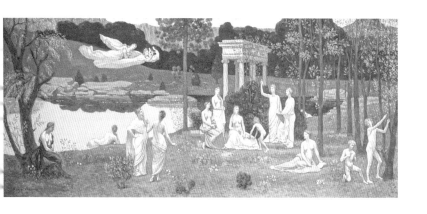

퓌비 드 샤반, <예술과 뮤즈들의 성스러운 숲>,
1884~1886, 캔버스에 유채, 93×231cm,
시카고 미술관

한 유년 시절과 결별하는 것만 같았다.

마리 클레멘타인은 매력적인 모델이었다. 풋풋하고 수줍은 듯하면서도 눈빛만은 강렬했고, 전체적으로 생기가 넘쳤다. 기록에 의하면 그녀가 모델을 시작한 해는 1880년 즈음으로, 열다섯 살 남짓의 어린 나이였지만 화가들은 마리 클레멘타인의 부드러운 상아색 피부와 볼륨감 넘치는 몸에 열광했다. 소문이 퍼지는 것은 순식간이었다. 샤반 말고도 많은 화가들이 모델 마리 클레멘타인 발라동을 찾았다.

화가에게 영감을 주는 모델 혹은 뮤즈. 그럴 듯하게 느껴질 수도 있지만, 십 대 소녀의 이름 앞에 붙이기엔 어쩐지 씁쓸하게 느껴진다. 하지만 남들의 시선보다 생계가 더 중요했던 소녀에게 선택지는 많지 않았다. 당시 화가들은 대부분 남성이었으며, 모델은 화가의 정부나 창녀와 같은 의미로 받아들여지곤 했다. 그림의 주인공이라고들 하지만 화가에게 귀속되어 예술을 위해, 혹은 남성 화가들을 위해 존재당하는 것과도 같았다.

마리 클레멘타인은 곧 그림 속에서 자신과는 너

무 다른 스스로의 모습을 마주하게 된다. 겨우 15년을 넘긴 삶이지만 많은 굴곡과 고난을 겪어왔다. 하지만 그림 속 자신은 오로지 아름다운 자태만을 뽐내고 있었다. 파리의 뒷골목을 전전하던 가난의 체취는 온데간데없었다. 모델로 그림 너머에 서 있는 마리 클레멘타인은 자기 자신이 아닌 철저하게 화가의 인식에 의해 규정된 존재로 그림에 영감을 불어넣는 존재여야 했다.

이렇듯 진정한 자신을 내보일 수는 없는 일이었지만, 한편으로 마리 클레멘타인은 분명 모델이라는 직업에서 가능성을 보았다. 모델이 된다면 어릴 때부터 무작정 좋아하던 예술의 세계에 들어갈 수 있고, 예술가들에게 영감을 주어 창작에 관여할 수 있을 것이었다. 모델은 스스로 선택한 삶의 새로운 국면이기도 했다.

화가의 정부라는 편견이 만연하다는 것을 그녀도 모르지 않았다. 하지만 타인의 시선보다 자신의 삶이 더 중요했다. 가난하고 미천한 출신이기에 지켜야 할 것도 없었고, 타인의 이목도 중요하지 않았다. 아이러니하게도 그 덕분에 그녀는 한없이 자유로웠다.

그리고 이 자유는 곧 그림 바깥에 머무는 것이 아닌, 직접 그림에 참여해 진정한 주인공으로 스스로를 그리고자 하는 마음으로 발전했다. 그려지는 모델이 아닌 그리는 화가가 되려는 욕망이 서서히 꿈틀대고 있었다.

오귀스트 르누아르,
화가의 작업실에서 예술을 꿈꾸다

●

1841년에 태어난 오귀스트 르누아르와 1865년에 태어난 마리 클레멘타인 발라동. 24살의 나이 차이에도 불구하고 르누아르와 마리 클레멘타인은 화가와 모델 관계이자 비공식적 연인으로 함께했다. 그녀는 샤반의 추천으로 대략 1883년부터 1887년까지 르누아르의 모델이 되었다. 르누아르는 그림의 안과 밖에서 발라동을 탐닉했다.

르누아르는 가난한 노동자 계층이었던 부모님 아

래에서 태어났다. 그림도 곧잘 그렸기에 열네 살이라는 어린 나이에도 도자기 공장에 취직하고 도자기에 그림을 그리며 화가로 발돋움해 나갔다. 조금씩 모은 돈과 실력으로 당당하게 에콜 데 보자르에 입학했고 살롱에 작품을 출품하면서 화가로서 성공하는 삶을 꿈꿨지만, 현실은 그리 순탄치 않았다. 살롱에서 몇 차례 낙선한 이후 인상주의 작가들과 함께 활동하며 조금씩 알려졌다. 가난은 늘 르누아르를 괴롭혔다. 그럴수록 그의 그림엔 아름다운 빛과 찬란한 색채에 휩싸인 사람들로 가득했다.

"나에게 그림은 사랑스럽고 즐겁고 아름다운 것"이라고 했던 르누아르는 사랑스러운 여인들이 있는 정경을 주로 그렸다. 불안한 혁명의 시간을 건너오며 다시 평온을 되찾고 모든 게 일상으로 되돌아가길 원했던 것인지 유독 그의 그림은 슬픔이나 비극에게 자리를 내어주지 않았다. 마리 클레멘타인의 강렬한 푸른 눈과 또렷한 이목구비, 충분히 유혹적인 육체는 르누아르가 추구했던 아름다움을 그려내기에 더없이 적합했다. 마리 클레멘타인은 수줍은 여인이 되었고,

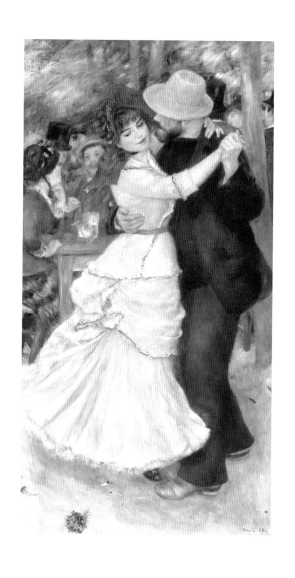

오귀스트 르누아르, <부지발의 무도회>, 1883,
캔버스에 유채, 181.9×98.1cm, 보스턴 미술관

우아한 댄서가 되었고, 남몰래 목욕하는 매혹적인 여인이 되었다.

아름다움을 규정하는 것은 무엇일까. 적어도 르누아르의 그림 속에서 아름다움은 육감적인 몸매와 뽀얀 살결, 순종적 분위기의 여성으로 귀결된다. 〈부지발의 무도회〉에서 사랑스러운 분위기는 한껏 무르익었다. 두 뺨을 수줍게 붉힌 커플이 서로의 몸을 살포시 포개며 춤을 춘다. 그들의 사뿐한 발걸음에서 경쾌한 음악이 들리는 듯하다. 물론 즐거움과 행복함만 가득한 이런 모습은, 현실이 아닌 그림 속에서만 가능했다.

르누아르의 1885년 작품 〈목욕하는 사람들〉에서 수잔 발라동은 세 여인 중 두 여인의 모델이 되었다. 중앙에 있는 금발의 여인이 훗날 르누아르의 아내가 된 알린 샤리고이며, 양쪽의 여인이 마리 클레멘타인이다. 마리 클레멘타인은 서로 다른 포즈로 청순하고도 매혹적인 여인의 모습으로 그려졌다. 그림은 사랑스럽고 즐겁고 아름다운 것이라고 한 르누아르의 말처럼 그의 작품 속 여인들은 보드랍고 풍만한 촉감

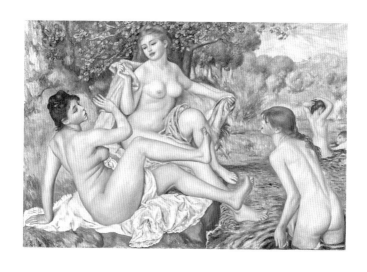

오귀스트 르누아르, <목욕하는 사람들>, 1885,
캔버스에 유채, 91×120cm,
필라델피아 미술관

이 그대로 느껴질 만큼 생동감이 넘친다. 탄탄하고 볼륨감 넘치는 몸매와 뽀얀 살결의 색채로 그림 속 인물에 숨결을 불어넣었다.

작업실에서 화가와 모델은 완전히 다른 위치에 놓였다. 화가에게는 자신의 창조력을 마음껏 발휘할 수 있는 공간이지만, 모델에게는 그들의 주문에 맞추어 포즈를 취해야 하는 일터였다. 그곳에서 마리 클레멘타인은 대상화된 자신과 캔버스를 교차하는 눈빛을 수없이 마주했다.

마리 클레멘타인은 그림이 그려지는 과정을 가장 가까이서 목격했다. 손의 움직임을 따라 형상이 나타나고 화면 위에 생기가 돈다. 날것의 이미지들이 꿈틀대다 선이 그어지고 색이 덧입혀지며 비어 있던 화면이 꽉 들어찬다. 화가의 손이 지나갈 때마다 생기가 솟아나고 생명력이 샘솟았다. 그렇게 자신과 같으면서도 같지 않은 모습이 탄생했다.

새로운 예술이 탄생하는 작업실은 이렇듯 신비롭고 경이로우면서도 남성과 여성이라는 시대의 이분법에 굴복하는 공간이기도 했다. 남성 화가들의 욕망에

수잔 발라동, <욕조>, 1892, 완충지 위에 숯과 유색,
흰색 분필, 메트로폴리탄 미술관

만 자리를 내주는 작업실에서 마리 클레멘타인은 어린 시절부터 그래왔던 것처럼 약자일 수밖에 없었다.

하지만 편견을 무릅쓰고 모델이라는 일에 자신의 몸을 던진 마리 클레멘타인이었다. 가진 것이 없었기에 버릴 것도, 잃을 것도 없었다. 그렇다면 그림을 못 그릴 것도 없었다. 그녀는 견고한 성역과도 같던 작업실에서 위치의 전복을 꾀했다. 캔버스 너머로 약동하는 화가의 손을 따라가며 그녀의 마음도 일렁이고 있었을 것이다. 어린 시절 마구 날뛰다가도 종이만 있으면 그림을 그렸던 것처럼, 모델을 서다 짬이 날 때마다 무언가 그리기 시작했다. 화가는 달가워하지 않았지만 자의식이 강했던 마리 클레멘타인은 개의치 않고 쉬는 시간마다 조금씩 연필을 들기 시작했다. 자신의 몸을 그려갔던 손의 움직임을 기억하며 거친 선들을 이어갔다.

마리 클레멘타인은 다시 한번 밑바닥에서 화가의 길을 시작했다. 철저히 그림 속에서 마리 클레멘타인을 바라봤던 르누아르는 그녀가 그림 밖으로 나가고자 하는 것을 받아들일 수 없었다. 르누아르에

게 마리 클레멘타인은 그림의 모델이지 결코 동료가
될 수는 없었다. 마리 클레멘타인이 조금씩 그린 그
림들을 봐왔을 르누아르가 그녀의 재능을 모를 리는
없었을 것이다. 마리 클레멘타인이 슬그머니 그림을
내밀자 르누아르는 그녀를 화실에서 쫓아냈다. 처음
모델로 화가 앞에 섰던 순간, 스스로에게 몇 번이고
'이거야! 이거야!'를 외쳤지만, 스스로 선택한 삶을
위해 뮤즈의 자리를 기꺼이 저버렸다.

　모든 악조건은 다 지닌 그녀였다. 배우지 못했고,
가진 것도 없었다. 사생아에 화가의 정부라는 낙인까
지 더해졌다. 하지만 경제적 능력이나 정숙한 성정,
주변의 평판이 그림을 그리는 데 필수적인 조건은 아
니었다. 마리 클레멘타인은 그저 자신의 욕망을 따르
며 살아왔던 삶의 궤적 그대로, 자신의 마음이 이끄
는 대로 그림을 그리기 시작했다. 지켜야 할 것도, 잃
을 것도 없었기에 도전하기도 쉬웠다. 인상주의가 휩
쓸었던 당시 파리 미술계의 분위기와 무관하게 여성
화가로서 독자적인 화풍을 만들어나갈 수 있었던 것
은 그녀의 이런 사회적 위치와 절대 무관하지 않다.

어쩌면 세상은 정말로 공평한지도 모른다. 마리 클레멘타인에게 안락한 삶을 허락하지는 않았지만, 눈에 보이지 않고 손에 쥘 수도 없는 재능을 선사했으니 말이다. 삶의 밑바닥에서 전전긍긍했지만 그 안에서 끝없이 자신을 되돌아봤을 것이다. 또 자신이 속한 사회의 모든 이면을 어린 시절부터 무수히 봐 왔다. 스스로의 모습과 사회의 이면에 담긴 진실을 보는 눈은 그녀로 하여금 새로운 풍경을 그릴 수 있게 했다. 아름답게 꾸며진 일상이 아닌 지극히 진실된 현실을 그려낼 수 있는 재능은 그녀의 삶에서 비롯되었던 것이다. 그렇기에 매번 생계를 걱정해야 했지만 자신이 원하는 것 앞에서 주저하지 않고 직진할 수 있었다.

툴루즈-로트레크,
새 이름을 지어준 사람

●

마리 클레멘타인이 살고 있던 낡은 건물의 꼭대기에
작가의 아틀리에가 하나 있었다. 몽마르트르를 상징
하는 유명한 프랑스 화가 로트레크의 작업실이었다.
로트레크는 귀족 출생이지만 비주류의 삶을 자처했
다. 가문의 지위를 지키기 위해 계속되었던 집안의
근친혼으로 인해 선천적으로 유전병을 가지고 있었
다. 태어날 때부터 약했던 몸에 낙상사고까지 더해져
키는 다 자라도 154센티미터에 불과했고, 걸음걸이는

마치 오리처럼 뒤뚱거리는 모양새였다. 자유롭지 못한 몸을 가진 로트레크는 파리 뒷골목의 모습을 남다른 시선으로 포착했고, 마리 클레멘타인을 보는 시선 또한 여느 남성 화가와는 달랐다.

로트레크는 몽마르트르의 윤락가에 들락거리던 중 잔도메네기라는 베네치아 화가와 알게 되었고 그에게서 마리 클레멘타인을 소개받았다. 로트레크는 마리 클레멘타인의 야성적이며 자유분방한 기질에서 매력을 느꼈고, 둘은 금세 친밀한 관계가 되었다. 무엇보다 둘은 자신의 의도와 상관없이 힘겨운 운명을 지고 살아야 하는 공통점을 가지고 있었다. 불구의 몸으로 태어나 귀족이지만 귀족으로 살아갈 수 없었던 로트레크와 사생아로 태어나 어린 나이부터 자신을 책임져야 했던 마리 클레멘타인에게 그림은 모두 스스로 선택한 운명의 길이자 험난한 여정이었다.

둘은 종종 함께 스케치를 했고, 마리 클레멘타인이 로트레크의 모델이 되어주기도 했다. 그렇지만 로트레크가 그린 마리 클레멘타인은 다른 남성 화가들과는 사뭇 달랐다. 로트레크의 그림 속 마리 클레멘

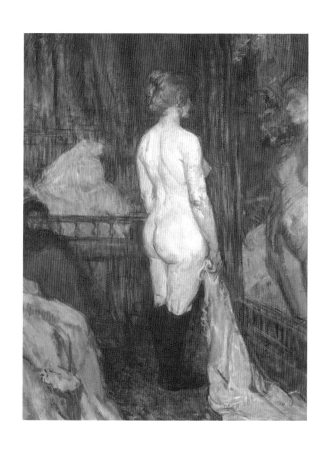

툴루즈-로트레크, <거울 앞에 누드로 서 있는 여인>,
1897, 캔버스에 유채, 62.2×47cm,
메트로폴리탄 미술관

타인은 르누아르나 샤반의 그림에서처럼 어여쁜 여성이 아니었다. 대신 거친 세상을 헤쳐나가는 한 인간의 고독과 슬픔이 깃들었다. 로트레크는 매력적인 겉모습의 이면에 배인 처절한 시간들을 담아냈다. 르누아르의 그림 속에서 행복한 시간을 보내는 여인과 달리, 로트레크의 그림 속에서 마리 클레멘타인은 고단한 삶을 그대로 안고 있다.

〈숙취〉 속 마리 클레멘타인은 숙취에 시달리며 멍하니 테이블에 앉아 있다. 르누아르에게 끌려다니는 자신을 자책하던 중 비통한 마음을 담아 친구에게 편지를 쓰는 순간을 그렸다.[*] 마리 클레멘타인의 참담한 심경이 그대로 전해지는 듯하다.

숱한 화가들이 마리 클레멘타인을 그저 욕망의 대상으로 보았을 때 로트레크는 고단한 삶을 이끌고 가는 힘겨운 인간의 모습을 보았다. 어린 나이부터 하루하루를 버텨가는 삶, 내일에 대한 희망보다는 오늘의 힘겨움이 더 큰 그런 삶 말이다.

[*] 윤현희, 『미술관에 간 심리학』, 믹스커피, 2019, 312쪽.

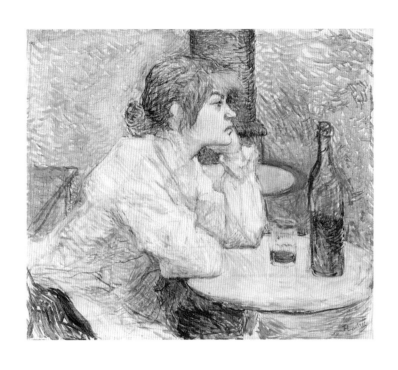

툴루즈-로트레크, <숙취>, 1887~1889, 캔버스에
유채와 잉크, 47×55.3cm, 포그 뮤지엄

로트레크가 귀족들의 무리 안에서 안락한 삶을 누렸다면 마리 클레멘타인은 다르게 그려졌을지도 모른다. 하지만 로트레크는 불구의 몸 때문에 귀족이라는 신분이 규정한 삶에서 자유로울 수 있었고, 많은 이들의 삶의 내면을 진지하게 들여다볼 수 있었다. 그는 외면을 넘어 내면을 그려낼 수 있는 화가였다.

사교적이고 활발한 데다 돈만큼은 부족함이 없었던 로트레크는 많은 사람과 어울리기를 좋아했다. 로트레크의 아틀리에에는 매일 밤 파리의 예술가들이 모여들었다. 글, 그림, 음악에 취한 자들이 예술에 대한 끝없는 이야기들을 쏟아냈다. 로트레크의 취향대로 섞은 칵테일이 이들을 더욱 취하게 했다. 마리 클레멘타인은 자주 로트레크의 아틀리에에서 파티 준비를 도왔고 비공식적 여주인으로 간주되기도 했다.

마리 클레멘타인의 은밀한 계획이었을까. 그녀는 스케치들을 로트레크가 쉽게 볼 수 있는 장소에 놓아두었다. 우연히 이를 본 로트레크는 탄성을 질렀다. 누구도 그렇게 힘이 넘치는 데생을 그려내지 못했다. 로트레크는 이 데생 몇 장을 자신의 아틀리에

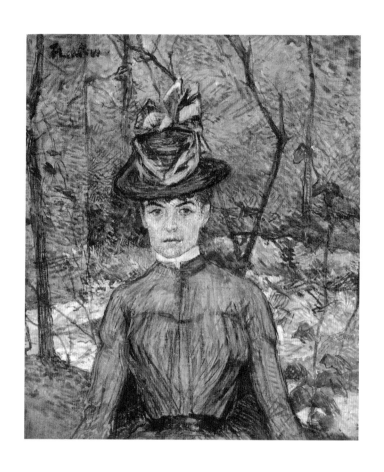

툴루즈-로트레크, <수잔 발라동의 초상화>, 1885,
캔버스에 유채, 55×46cm, 부에노스아이레스
국립미술관

에 붙여 놓고 누가 그렸는지 맞춰보게 했다. 아틀리에를 방문하는 사람들은 그림을 그린 이가 누구인지 번번이 맞추지 못했다.[*]

마리 클레멘타인의 재능을 알아챈 로트레크는 그녀의 새로운 삶을 적극적으로 지지했다. 그중에서도 가장 특별한 도움은 새로운 이름을 지어준 것이었다. 이는 단순히 이름을 넘어 새로운 삶으로의 전환을 북돋아준 것과 같았다.

그림 안에서 광대한 날개를 펼쳐 무한히 날아오를 수 있을 것 같은 그녀에게 무언가 확실하게 각인될 수 있는 다른 이름이 필요했다. 강인한 이름으로 위태로운 인생에 단단히 힘을 실어주고 싶은 마음이었다. 로트레크는 다른 이름을 골똘히 생각했다.

그리고 곧 성경 속 수잔나를 떠올렸다. 수잔나는 자신을 겁탈하려 했던 권세 높은 장로들에 당당히 맞서 싸운 여인이었다. 수잔 발라동. 많은 이가 기억

[*] 앙리 페뤼쇼, 『로트렉, 몽마르트르의 빨간 풍차』, 강경 옮김, 다빈치, 2009, 68쪽.

할 수 있는, 파리 예술계에서 떠오를 수 있는 이름 같았다. 마리 클레멘타인도 새로운 이름이 꽤 마음에 들었다. 열여덟 살에 처음으로 그렸던 자화상에도 다시 서명을 했다. 마리 클레멘타인 발라동이라 서명된 것을 지우고 수잔 발라동이 새겨졌다.

그림은 현재의 순간도, 지나온 시간도 함께 품는다. 여성이라는 테두리에 갇히지 않고, 한 인간으로 세상을 살아가고 있음을 거침없이 보여주는 그림들엔 그 어떤 화가도 가지지 못한 그녀만의 힘이 담겨 있었다. 로트레크는 그녀의 이런 모습을 바로 알아보았고, 그녀에게 새로운 인생을 거침없이 개척해갈 수 있는 이름까지 선사했다. 마리 클레멘타인 발라동은 수잔 발라동으로 새로운 삶을 시작했다.

어떠한 자화상을 그려낼 것인가

2

거울 속 나 자신과 마주보기

●

수잔 발라동이 1883년에 완성한 첫 〈자화상〉은 열여덟 살 마리 클레멘타인 발라동의 표정을 담고 있다. 르누아르의 모델이었을 시절이다. 서명은 몇 년 후 수잔 발라동이라는 이름으로 고쳐 썼지만, 그림을 그린 연도만은 처음 그대로 선명하다. 감정을 고스란히 보여주는 섬세한 표현은 그녀의 타고난 예술적 감각을 짐작하게 한다.

푸르스름한 빛이 감도는 배경을 뒤로한 채 어딘가

를 응시하는 눈빛이 돋보인다. 그저 거울을 바라봤던 것일 수도, 아니면 화가로 성공한 미래의 모습을 비춰봤던 것일 수도 있다. 르누아르의 그림 속 뽀얀 피부에 발그레한 뺨을 한 사랑스러운 여인은 온데간데 없다. 당시 인상주의 작가들의 영향을 화면 속 빛과 색채에 대한 표현에서 엿볼 수 있다. 오른편에서 비친 빛에 의해 얼굴과 목의 그림자는 옷의 색채와 함께 푸르게 채색되었다. 턱과 귓불의 그림자, 그리고 눈동자까지 전체적인 색조를 통일했다. 르누아르의 화실에서 그의 그림을 숱하게 보며 검은 빛이 사라진 밝고 화사한 색채들을 눈에 익혔을 수잔이다. 그녀의 그림에도 검은 빛은 없지만, 그녀 내면의 빛을 암시하듯 창백하고 차가운 색조가 그림의 전면을 뒤덮었다. 자신의 모습을 차근히 응시하며 외면이 아닌 내면의 모습을 하나하나 그려간 붓질과 표정이 생생하게 느껴지는 자화상이다.

처음으로 자화상을 그렸을 때 수잔은 스스로를 바라보며 무슨 생각을 했을까. 삶의 격랑에 뛰어든 자신의 모습을 조금은 안쓰럽게 여기지는 않았을까. 하

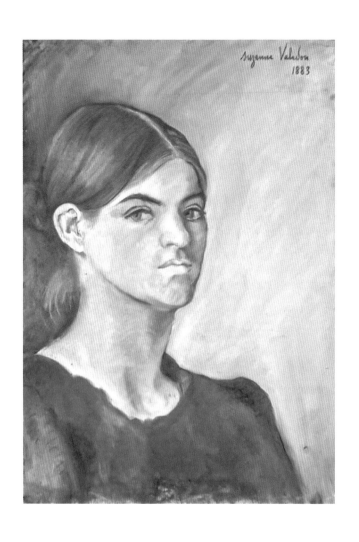

수잔 발라동, <자화상>, 1883, 종이에 흑연, 목탄,
파스텔, 43.5×30.5cm, 퐁피두 센터

지만 머지않아 국립예술원에 등록된 최초의 여성 화가가 될 자신의 미래를 예견하기라도 한 것처럼, 자화상 속 그녀는 마냥 처연하게 보이지만은 않다.

강인하고 단단해 보이는 인상엔 굳은 마음이 그대로 스몄다. 웃음기 없는 차분한 눈매와 다부지게 다문 입술은 결코 순종적인 여인이 아니라고 확실하게 말한다. 늘 반쪽짜리 인생을 살아온 수잔에게 최초의 자화상은 스스로를 세상에 꺼내놓는 시작점과 같았다. 그 어떤 시선에도 가두지 않고 자신의 시선으로 바라본 진솔한 모습이다. 나를 인정하고 나의 모습으로 나아가고자 하는 마음이 그대로 전해진다.

수잔의 삶을 봤을 때 그녀는 늘 당당했다. 화가와 모델은 갑을 관계에 있다고도 할 수 있으나, 그녀는 화가 앞에서 한 번도 위축되지 않았다. 르누아르와 샤반은 모델이 그림을 그리려고 하는 것을 마땅찮게 여겼다. 이건 비단 이 둘만의 문제는 아니었다. 아마 그 시대를 살아갔던 대부분의 남성 화가가 그랬을 것이다.

수잔 발라동, <꽃과 과일이 있는 정물>, 1919,
캔버스에 유채, 개인 소장

그림에도 수잔은 시간이 남으면 꿋꿋하게 그림을 그렸다. 주저하지 않고 연필을 들어 스케치를 해나갔다. 그들의 시선 속 매혹적인 몸이 아닌 솔직한 '나'를 그리기 위한 연습이었다. 스스로의 삶을 직시하고, 꾸미지 않는 모습 그대로를 그려갔다. 스케치 속 여인의 얼굴에서 언뜻 수잔의 얼굴이 드러난다. 그녀가 그린 스케치 속 여성들은 모델로 선 모습이 아닌 일상의 모습이다. 일상의 평범함을 담아냈다는 점 때문에 수잔의 스케치가 더욱 특별한 건 아닐까.

모델일 때에는 유일하게 자신에게 주어진 몸마저 온전히 자신의 소유가 될 수 없었다. 하지만 수잔은 그림을 그림으로써 스스로를 화가의 위치에 세웠다. 남성 화가들의 뮤즈에서 스스로의 뮤즈가 된 것이다. 아직 누구에게도 인정받지 못했으나, 언젠가 자신의 그림이 많은 사람의 마음을 움직일 것이라는 사실을 알고 있는 사람처럼 거침없었다. 지금, 그리고 앞으로도 그림을 그리겠다는 강인한 다짐만이 그녀를 지탱했다.

몽마르트르의 거친 삶을 감내해온 소녀의 다부진

모습. 수잔은 어깨 너머로 수없이 봐온 화가들의 붓
끝을 따라 붓질을 했다. 자신만의 선을 만들고 색을
입혀갔다. 누구의 보호도 받지 못하고 뒷골목을 배회
하던 시간도, 서커스 무대 한가운데 박수갈채를 받던
시간도, 남성 화가들에게 그려지던 시간도, 그녀의
모든 흔적이 그림 안으로 들어갈 준비를 했다.

그렇게 예쁘지도 않고 화려할 것도 없는 소박한
새벽녘 같은 자화상이 완성되었다. 처음으로 진지하
게 바라본 스스로의 모습은, 열여덟 살 만삭의 자신
이었다. 그녀의 안에서 새로운 꿈과 함께 새로운 생
명이 움트고 있었던 것이다.

주어진 현실을 직시하기

●

이 드로잉들은 모델로 그려진 수잔 발라동도, 스스로를 그린 자화상도 아니다. 여기에는 어린 소년의 모습이 그려져 있다. 이 소년은 수잔의 아들로, 그녀의 그림 중 다수를 차지한다. 소파에 기대어 잠깐 잠이 들거나 무료한 듯 앉아 있는 등 그저 일상적인 모습이다. 어쩌면 드로잉은 그녀에게 가장 손쉽고도 많은 양의 습작이 가능한 최적의 방식이었을 것이다. 그렇기에 가장 익숙한 풍경인 집 안과 함께 가장 많이

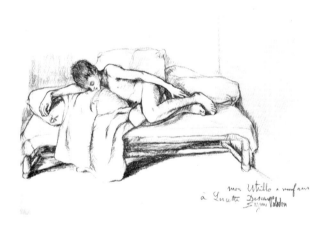

수잔 발라동, <새총 놀이하는 위트릴로>, 1895, 종이에
크레용

수잔 발라동, <아홉 살의 나의 위트릴로>, 1892,
종이에 크레용

마주하는 대상인 아들과 엄마를 그려낸 드로잉들은 초기 작품 중 상당수를 차지한다. 단조로운 일상 속에서 무심히 존재하는 아들의 형상을 그리고 또 그리며 선을 익혀나갔을 터, 그리 유쾌할 것 없는 무미건조한 일상은 가느다란 선을 따라 그림 안으로 스며들었다.

새총을 가지고 노는 아들의 모습을 스케치한 그림엔 더욱 노련한 선들이 등장한다. 많은 시간 아들을 바라봤을 눈이 기억해낸 선들이다. 발에 힘을 주고 몸을 최대한 웅크린 굽은 등의 곡선이 눈앞에서 보는 듯 현장감 넘친다. 새총을 겨누며 긴장하는 순간은 손끝을 향해 웅크린 자세로 자연스럽게 그려졌다.

그림을 그릴수록 손은 점점 날렵해지고 대상을 관찰하는 눈도 점점 매서워졌다.

크리스마스 다음 날인 1883년 12월 26일, 아이를 낳을 때 수잔의 곁에는 산파와 술에 취한 어머니밖에 없었다. 진통 시간이 얼마나 길었던지 출산 후 수잔은 이틀 동안 혼수상태에 빠졌다고 한다.

사생아로 태어난 자신 역시 고작 열여덟에 사생아

를 낳았다. 운명은 어쩌면 출생보다 더 고통스러울지도 모른다. 수잔은 자신의 가시밭길을 그대로 따를지도 모를 아이에게 자신의 성을 따라 모리스 발라동이란 이름을 붙여주었다. 모리스는 당시 수잔이 관계를 맺었던 어느 화가와도 연관성이 없는 이름이었다.

몽마르트르의 뮤즈로 인기 있는 모델이었던 수잔이 아이를 낳았다는 소문은 삽시간에 퍼졌고, 여러 남성 화가들의 이름이 거론됐다. 르누아르는 갓 태어난 생명과의 연관성을 강하게 부인했다. 실제로 그는 갓난아이를 데리고 찾아온 수잔을 싸늘하게 외면했다고 한다. 수잔은 친구들에게도 아이의 아버지가 누군지 끝까지 말하지 않았다. 알지 못했던 것인지 숨긴 것인지는 알 수 없지만, 아이의 아버지에 대한 기록이 그 어디에도 남아 있지 않다는 사실만은 확실하다.

무성한 억측 사이에 진실은 감춰졌지만, 열여덟의 어린 엄마는 아이를 지키기 위해 최선을 다했다. 원래 살던 집은 갓 태어난 아기까지 함께 지내기엔 너무 허름하고 좁았기에 어머니 마들렌과 함께 투르라

크Tourlaque 거리의 방이 세 개인 집으로 보금자리를 옮겼다.

가족이 셋이 된다는 것은 더 많은 경제적 부담을 지어야 한다는 것을 의미했다. 화가가 되겠다고 결심한 수잔이었지만, 생활비를 충당하기 위해서는 모델 일도 계속해야 했다. 만삭일 때에만 잠시 일을 중단했을 뿐, 다행히 수잔은 여전히 인기 있는 모델이었다. 다만 예전에는 화가들의 요구에 무조건 순응했다면, 이제는 자신의 의지에 따라 포즈를 취하기 시작했다.

욕망과 현실 사이에서 중심을 잡기란 어려운 일이다. 수잔은 자신의 꿈과 현실, 사생활 모두 포기할수 없었다. 가족의 생계를 책임지면서도 화가의 꿈을 놓지 않았고, 여전히 화려한 파리의 밤도 즐겼다. 아직은 엄마라는 역할이 어색했던 수잔은 살뜰하게 아들을 보살피기보다 늦은 밤까지 화가와 시인, 음악가 등이 모여드는 몽마르트르의 환락에 몸을 내맡기기 일쑤였다. 아들 모리스가 대부분의 시간을 할머니 마들렌과 보내는 동안 수잔의 자리는 공백으로 남았다.

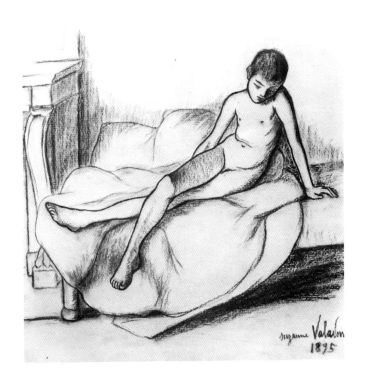

수잔 발라동, <소파에 나체로 앉아 있는 위트릴로>,
1895, 종이에 크레용

모리스도 어린 수잔처럼 외로움의 굴레를 벗어날 수 없었다.

1883년 첫 자화상을 그리고 10여 넌 동안 수잔이 그린 초기작들은 대부분 집 안에서의 일상을 소재로 한 것들이다. 인물 드로잉에 채색을 조금씩 더한 그림들과 판화가 주를 이룬다. 이는 그녀가 아직 유화에 서툴렀기 때문으로 보인다. 셋이 된 가족의 일상이 그녀의 소재가 되었다. 사생아라는 낙인으로 이어진 3대의 모습이 그림 안으로 자연스레 들어왔다. 그녀의 그림이 다른 화가들과는 사뭇 다른 이야기를 담고 있는 것은, 결코 평범하다고 할 수 없는 그녀의 삶이 바로 그녀의 그림이 되었기 때문이다.

실제로 그녀의 그림은 당대 미술계의 주류를 이루던 남성 화가들과도, 그리고 당시로서는 드물게 여성의 시선으로 그림을 그려낸 베르트 모리조와 메리 커샛과도 조금 다르다. 베르트와 메리는 당시 화단에 여성으로서 이름을 올렸다는 점에서 수잔과 공통점이 있지만 그림이 이야기하는 것들은 확연히 달랐다.

베르트는 귀족 출신으로 프랑스를 대표하는 화가

장 오노레 프라고나르의 손녀였다. 덕분에 정식으로 미술교육을 받을 수 있는 가정환경이었다. 또 마네의 돈독한 동료이기도 했고, 여성으로서는 유일하게 인상주의 첫 전시에 함께했다. 미국 출신의 메리도 금융업과 부동산업으로 돈을 모은 부유한 집안에서 태어났다. 어린 시절부터 유럽을 여행할 수 있었고, 그림을 그리게 된 것도 십 대 때 파리 만국박람회에서 본 유럽의 회화에 매료되었기 때문이다. 이탈리아와 스페인 등에서 작품 활동을 이어오던 메리는 33세에 파리로 왔고 드가를 만나며 인상주의 화가들과 교류하게 되었다.

출생부터 환영받지 못했던 수잔에 비해 이들은 사회적으로 유리한 위치에 있었다. 하지만 여성에 더해 귀족이라는 사회적 제약이 그들에게 오히려 족쇄가 되기도 했다. 베르트의 대표작 〈요람〉에서 이런 경향이 여실히 나타난다. 그림 속에서 아이를 쳐다보는 여성은 그녀의 언니인 에드마다. 에드마는 베르트와 함께 그림을 그렸지만 결혼을 하며 화가의 길을 포기하고 아내이자 엄마로 살아가게 되었다. 베르트는

베르트 모리조, 〈요람〉, 1872, 캔버스에 유채,
56×46cm, 오르세 미술관
메리 커샛, 〈어린이의 목욕〉, 1893, 캔버스에 유채,
100.3×66.1cm, 시카고 미술관

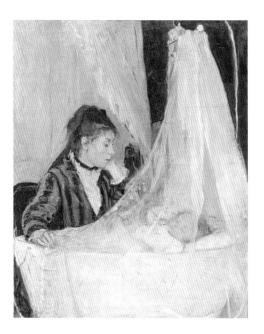

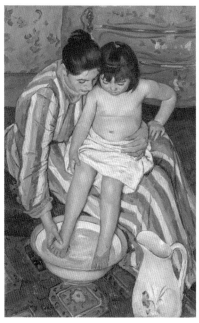

언니와 달리 집안의 반대에도 무릅쓰고 꿋꿋이 전시에 출품했지만, 주변의 영향 때문인지 그녀의 그림은 모성과 가족의 테마에서 크게 벗어나지 못했다. 그런 점에서 베르트의 그림은 사회가 여성에게 부여하는 역할에 순응하는 언니 에드마와 크게 다를 수 없었다.

이는 화가로 성공하여 평생 독신으로 산 메리도 마찬가지였다. 그녀 또한 여성의 섬세함과 모성애를 보여주는 장면을 주로 그렸다. 모두 사회에서 암묵적으로 명시하는 여성의 성역할을 벗어나지 않는 모습이다. 인상주의 작가들과 예술적으로 교류하며 훗날 미국에 인상주의 미술을 소개하기도 했지만 도리어 자신들의 사회적 신분 덕분에 남성 화가들과 거리낌 없이 어울리는 것도 그리 편치 않은 일이었다.

주어진 것이 많아 오히려 한정된 세계에서 살았던 베르트나 메리와 달리, 수잔에게는 무한한 자유가 주어졌다. 어차피 미혼모인 수잔에게 그 누구도 조신한 엄마이자 아내의 역할을 요구하지 않았다. 어떠한 관습의 속박도 받지 않았던 수잔은 스스럼없이 남성

화가들 사이를 파고들었으며 그들의 예술적 사고를 제한 없이 습득했다.

그렇게 그 누구도 그리지 않았고, 그릴 수도 없었던 그림들이 탄생했다. 그녀가 가장 자연스럽게 잘 그릴 수 있는 것은 집 안에서 볼 수 있는 일상이었다. 홀로 노는 아들, 손자와 자신을 챙겨주는 어머니, 그리고 아들과 어머니를 관찰하는 스스로의 애잔한 시선이 있었다. 수잔의 시선은 하잘 것 없는 일상의 모습들을 끈질기게 붙들었다.

자신의 삶을 채우는 평범한 일상을 덤덤하게 때론 무미건조하게 채워나간 스케치들은 수잔 발라동이라는 화가의 세계를 만들어갈 수 있게 했다. 그리고 그러한 그림을 그릴수록 그녀의 비범한 재능은 빛을 발했다. 특별한 눈과 손이 그린 그림엔 제각기 다른 곳을 바라보는 가족들의 삶, 홀로 많은 시간을 보내는 어린 아이의 쓸쓸함과 술에 마음을 내어준 나이 지긋한 여인의 공허함이 고스란히 담겼다.

수잔은 목욕 장면을 유독 많이 그렸다. 여기에는 그녀의 영원한 스승이었던 드가의 영향도 있을 테지

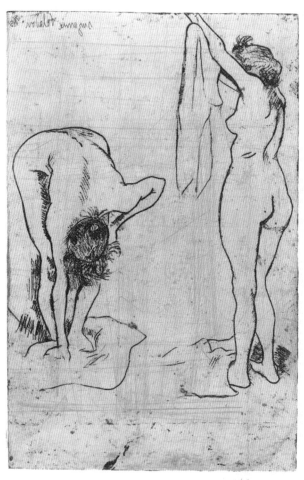

수잔 발라동, <목욕하는 여인>, 1893, 종이에 에칭,
30×20cm, 시카고 미술관

만, 사실 자신의 일상을 그림의 소재로 삼은 수잔에게는 너무나 당연한 일이었을 것이다. 수잔의 목욕 그림은 분명 여성의 누드이지만 숱한 남성 화가가 그리던 것과는 사뭇 다른 시선이 나타난다. 하루의 피로를 씻어내며 목욕을 하거나 목욕을 마치고 나오는 모습은 누구에게나 주어지는 평범한 일상의 한 단면일 뿐이다.

모델이었던 수잔에게 자신의 벗은 몸은 너무도 익숙한 모습이었다. 남성 화가들에게는 욕망의 대상이었을지언정, 자신에게는 하루하루를 영위해나가는 몸 그 자체였을 뿐이었다. 어쩌면 목욕이라는 행위에 자신의 과거를 씻어내거나 새로운 출발이라는 의미를 부여했을지도 모르겠다. 이러한 의미를 담아내는 데 매혹적인 몸매는 필요하지 않았다. 수잔 발라동은 볼륨감 넘치는 몸이 아닌, 울퉁불퉁한 삶의 무게를 그대로 떠안은 진실된 모습들을 그렸다. 르누아르가 그리고자 했던 아름다운 여체의 몸도, 계층분화의 내밀한 시선을 담아 그려낸 드가의 시선도 존재하지 않는다. 수잔은 자신에서 출발한 그림을 그렸다.

수잔 발라동, <개구리>, 1910, 마분지에 파스텔과
유채, 58.4×49.5cm, 바젤 미술관

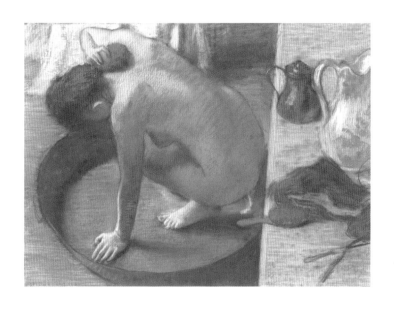

에드가 드가, <욕조>, 1886, 종이에 파스텔, 60×83cm,
오르세 미술관

수잔 발라동, <누드>, 1908, 종이에 파스텔,
49.5×62.9cm, 보스턴 미술관

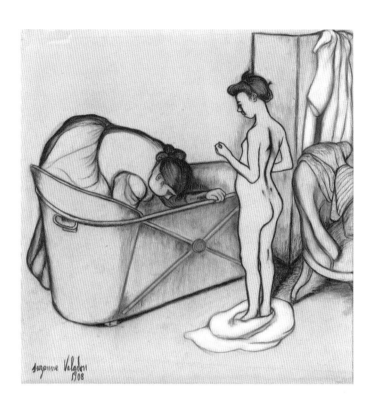

수잔 발라동, <욕조에 들어가기 전>, 1908, 완충지 위에
숯과 유색, 흰색 분필, 30.2×29.8cm, 메트로폴리탄
미술관

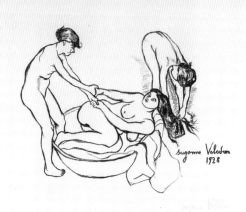

수잔 발라동, <목욕하는 세 여자>, 1928, 드로잉,
22.23×25.4cm, 미니애폴리스 박물관

엄마가 되었지만 채 어른이 되지 못한 자신에게, 수잔이 더 당당해질 수 있는 법은 때로는 외면하고 싶은 자신의 삶과 마주하는 것이었다. 그 출발점이 자신의 일상과 몸을 미화하지 않고 있는 그대로 그려가는 것이었다.

예술은 거대하면서도 일상적이다. 하찮것없는 우리의 일상도 얼마든지 가치 있는 것이라고 말해주는 게 바로 예술이다. 수잔 발라동의 그림은 우리에게 이러한 사실을 상기시킨다.

스스로 찾아낸 자리

●

너도 우리 중 하나가 되겠구나.[*]

수잔 발라동의 그림을 보고 당시 이미 거물이었던
에드가 드가가 한 말이다.

운명의 순간은 우연히 오는 것일까, 만들어지는 것

[*] Catherine Hewitt, *Renoir Dancer, The Secret Life of Suzanne Valadon*, 2018,
 p. 149.

일까. 수잔의 생애에서 가장 결정적인 순간이 임박해 있었다. 드가와 절친한 사이였던 로트레크는 그에게 수잔의 그림을 보여주려고 했다.

로트레크와 함께 드가의 집으로 간 수잔은 극도로 긴장되는 가슴을 부여잡고 자신의 그림을 건넸다. 드가는 수잔의 스케치를 한 장 한 장 넘기다 더 자세히 보기 위해 창가로 이동했다. 천천히 그림들을 보고 또 봤다. 안경 너머로 한 번씩 그녀를 바라보기도 했다. 드가는 그림을 천천히, 깊이 들여다보고는 몸을 돌려 수잔을 향해 위와 같이 말했다.

많은 남성 화가가 수잔을 그녀의 그림보다는 매력적 모델인 여성으로 주목했지만, 드가는 수잔에게 내재된 화가로서의 재능을 단숨에 알아차렸다. 수잔의 그림에는 여느 화가들에게서는 볼 수 없는 비범함이 깃들어 있었다. 이러한 특별함 덕분에 드가는 그녀의 그림에 더욱 매료될 수밖에 없었다.

'우리'라는 한마디는 그 어떤 단어보다도 멋진 단어가 아니었을까. 드가는 단순히 칭찬을 넘어 순식간에 그녀를 자신의 무리로 끌어들였다. 이 말을 들은

수잔의 마음 속 벅차오름을 무슨 말로 설명할 수 있을까. 수잔은 훗날 그 환상적인 순간을 "내가 날개를 달던 날"이라 회고했다.

드가의 인정은 로트레크와의 인정과는 또 다른 의미였다. 로트레크가 당시 활동하던 많은 화가 사이에서 아웃사이더로 독보적인 입지를 구축했다면, 드가는 당시 화단의 인사이더였다. 드가는 수잔의 재능을 아낌없이 알릴 수 있는 존재였다. 실제로 드가는 수잔을 동료 화가로 동등하게 인정하는 한편 물심양면으로 도왔다. 당시 드가는 시력이 점점 악화되어 활발한 활동은 어려웠지만 여전히 파리 화단에 강한 영향력을 가진 존재였다. 그는 수잔에게 판화 에칭 기술을 알려주었고, 주변에도 적극적으로 알렸다. 수잔은 외출이 어려웠던 드가를 위해 외부의 자잘한 소식까지도 전해주는 역할을 기꺼이 수행했다. 수잔에게 드가는 평생의 스승이자 귀한 조력자, 그리고 동료로 존경과 우정을 넘나드는 사이였다.

※　John Storm, *The Valadon Drama The Life of Suzanne Valadon*, 1959.

사생아와 모델, 미혼모라는 꼬리표로 남성 화가들의 견제만을 받아왔던 수잔이었기에 드가의 인정은 더더욱 특별했다. 당시 예술계에서 영향력 있던 대가로부터의 인정은 '날개를 달던 날'보다는 '날갯짓을 시작할 수 있게 된 날'에 가까웠을 것이다. 불투명했던 안개가 걷히며 비로소 날갯짓을 할 수 있었다. 드가의 찬사는 단지 몇 장의 그림에 대한 인정이 아니라 자신 스스로의 미래에 대한 확신이었던 것이다.

　　미혼모의 딸이자 그 스스로도 미혼모였으며, 그렇게 갈망했던 곡예사가 되었다가 불의의 사고로 꿈을 포기하게 된 수잔의 삶을 비극과 떨어뜨려 얘기하기 어렵지만, 그녀의 삶을 끝내 의미 있는 길로 이끈 것은 돈도 명성도 아닌 자신의 길에 대한 인정이었다. 그리고 그녀를 인정받을 수 있게 한 것은 그 누구도 아닌 스스로였다. 그 어느 곳에도 그녀의 자리는 없었지만, 수잔은 그 어디든 자신의 자리를 틀었다.

수잔 발라동, <마리 코카와 그녀의 딸 질베르트>,
1913, 캔버스에 유채, 162×129.5cm,
리옹 미술관

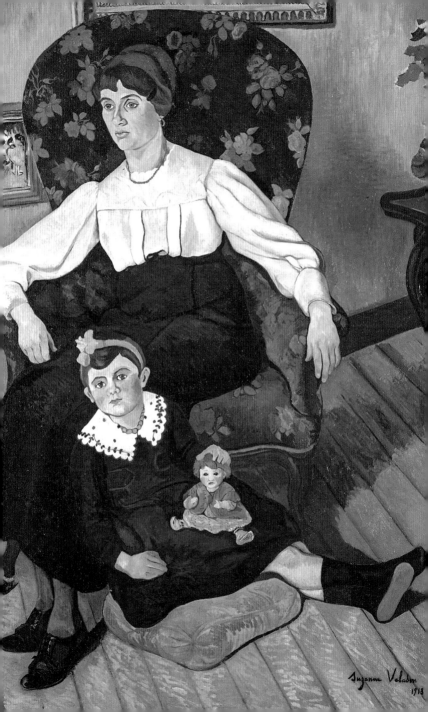

1890년 무렵, 수잔이 화가가 되기로 결심하고 갓 활동을 시작하던 시기에 파리는 벨 에포크belle époque를 보내고 있었다. 벨 에포크는 '아름다운 시절'이라는 의미로, 정치적 격동기가 끝난 1890년대부터 1914년 제1차 세계대전이 발발하기 전까지의 시기를 일컫는다. 혁명과 평화 사이에서 요동치던 혼란의 소용돌이가 잦아들자 파리 시내에는 평화로운 분위기가 감돌았다. 번영의 분위기 속 사람들은 더 이상의 혼란과 고통을 거부했으며, 일상의 행복과 즐거움, 자유를 갈망했다.

벨 에포크의 분위기는 예술계에도 활발한 바람을 일으켰다. 1900년 파리 만국박람회가 개최되며 파리를 대표하는 건축물인 에펠탑이 건설되었고 지하철도 개통됐다. 무엇보다 만국박람회는 다양한 화가들의 작품을 접할 수 있는 기회를 주었다. 수잔은 만국박람회에서 본 고갱의 그림에서 색다른 매력을 발견했다. 고갱의 선명한 윤곽선과 강렬한 색채가 수잔의 그림에 자연스럽게 스며들었다. 한편 여성 화가들에게 쉬이 자리를 내어주지 않던 남성 화가들에게도

수잔의 그림은 굉장히 새롭게 다가왔다. 남성들의 전유물과도 같았던 여성의 모습을 여성의 시각으로 그려낸 그림은 이전에 없던 그림이었다.

벨 에포크는 예술가들이 자유롭게 교류할 수 있는 기회이기도 했다. 몽마르트르의 환락은 식을 줄 몰랐다. 물랭 루즈에서는 무희들이 현란한 춤으로 유혹했고, 밤의 카페는 설전을 벌이는 시인과 화가, 음악가들로 가득 찼다. 신분을 포함해 그 어떤 사회적 시선으로부터도 자유로웠던 수잔은 남성 예술가들과 자유롭게 어울렸다. 화려한 밤의 불빛과 술에 취하는 날도 있었지만, 많은 남성 화가와의 거리낌 없는 교우는 그림을 향한 맹렬한 욕망을 더욱 거세게 몰아갔을 것이다. 그렇게 수잔은 새로운 시대의 예술을 향해 거침없이 달려가며 자유와 번영의 분위기가 타오르던 곳 안에서 자신의 예술도 만들어나갔다.

1890년대 초반 드가에게 에칭을 배운 수잔은 그의 도움을 받아 1891년 살롱전에 처음으로 작품을 출품했다. 열여덟 살에 처음으로 자화상을 그린 후 8년 만인 수잔의 나이 스물여섯이었다. 드가의 제안으로

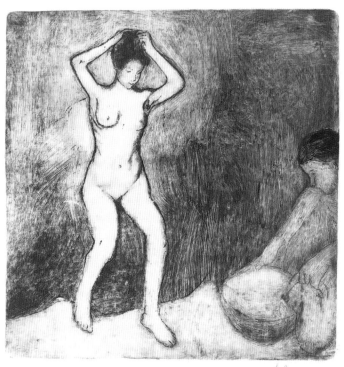

수잔 발라동, <욕실>, 1895, 동판화, 32.7×28.3cm,
워싱턴 국립 미술관

출품까지 하게 되었지만 수잔의 실력 없이는 이뤄낼 수 없는 일이었다. 살롱전에 참가하기 위해서는 에콜 데 보자르 교수들의 후원이 곧 초대장이었지만 정규 교육을 받지 않은 하층계급의 여성이 이렇게 전시에 참가하는 일은 전례 없는 사건이었다.

수잔은 자신이 모델을 섰던 화가들의 그림을 교본으로 삼고, 드로잉에 관한 서적이나 신문, 포스터 등에서 보이는 그림을 참고하며 스스로 그리는 법을 터득해 나갔다. 당시 인상주의나 후기 인상주의로 분류되는 화가들의 특징을 고루 익혀 자신의 세계를 구축했다. 초기에는 드가의 영향으로 드로잉과 에칭을 주로 했지만 후기 대표작들로 언급되는 작품에는 후기 인상주의의 강렬한 색채의 영향이 두드러진다.

1894년에는 여성 화가로서 최초로 국립예술학회에 작품을 전시하는 위업을 달성했다. 그리고 국립예술원 회원이 되었다. 그야말로 최초였다. 이는 수잔의 작품활동 초기에 일어난 가장 중요한 사건이자 화가를 지속할 수 있는 원동력이 되었다. 그녀의 그림이 정식으로 인정을 받은 것이다.

이후 1895년과 1896년에는 파리 미술계의 중심에 있던 화상 앙브루아즈 볼라르의 화랑에서 누드 동판화 12점을 전시했다. 이 전시에서 수잔의 작품은 꽤 높은 인기를 끌었다. 다른 작은 화랑들에서 수잔의 작품에 관심을 보였으며, 100장의 판화를 추가로 제작하기도 했다. 작품을 구매한 이 중에는 당시 예술가들도 여럿 있었다는 볼라르의 증언을 보더라도 수잔의 그림은 이미 드가 못지않은 수준이었음을 짐작할 수 있다. 드가는 전시를 보고 "훌륭한 화가가 되기 위해 노력하는 수잔에게 깊은 감동을 받았다"라고 이야기했다. 그녀의 들끓는 열정은 드가 외에도 파리의 미술계를 들썩이게 하기 충분했다. 당시 수잔을 두고 "교육은 받지 않았으나, 비범한 재능을 타고났다"라고 평가한 기록이 남아 있다.[*]

그림을 그린다는 행위는 기본적으로 고도의 집중을 요하는 일이다. 어린 시절 강한 주의력결핍 성향

[*] 주자넬 헤르텔·막달레나 쾨스터, 『나는 미치도록 나에게 반한 누군가가 필요하다』, 김명찬·천미수 옮김, 들녘, 2004.

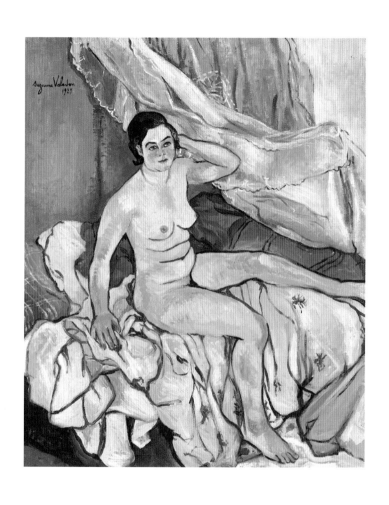

수잔 발라동, <침대 가장자리에 앉아 있는>, 1929,
캔버스에 유채, 64.8×54.3cm, 개인 소장

을 보여 제 발로 학교를 뛰쳐나왔던 그녀였다. 그런 그녀가 진득하게 앉아 그림을 그린다는 것 자체가 놀라운 일이다. 자아의 욕구가 그림을 통해 분출되었으리라. 강렬한 색채와 선이 이를 증명한다.

그녀의 불리한 조건들은 도리어 생생한 예술 현장으로 가는 발판이 되었다. 자신의 상황과 처지마저도 활용할 줄 알았고 틈새를 비집어 끝내 자신의 자리를 만들어냈다. 신분과 경제력 대신 자유를 부여받았고, 집단에 소속되긴 힘들었지만 자신이 찾아낸 길에는 놀라울 정도로 몰입했다. 당장 사회의 인정을 받기 힘들지언정 번영의 분위기 속 여러 예술가들과 교류할 수 있는 기회는 그녀에게 더 넓은 배움의 장이 되었다.

이렇듯 수잔 발라동의 생애는 쉽사리 정의 내리기 힘들다. 그림을 그리는 행복을 위해 다른 불행을 감수하겠다는 것은 분명 수잔의 선택이었다. 그 누구도 강요하지 않은, 스스로의 행복을 찾기 위해 수잔은 더욱 치열하게 나아갔다. 그리고 그 어디에도 없던 자리였지만 단단하게 똬리를 튼 굳건한 자리였다.

수잔 발라동, <누드로 기대어 있는>, 1928, 캔버스에
유채, 60×80.6cm, 메트로폴리탄 미술관

수잔이 그린 누드 회화들은 강렬한 색채와 명료한 윤곽선이
특징이다. 아름다운 포즈를 취하고 있는 것도 아니고,
멋진 장소도 아니다. 접혀진 뱃살도 가감 없이 드러내고
아름다운 몸매를 과시하지도 않는다. 그림 속으로 들어올
수 없었던 모습들은 수잔에 의해 그림 안으로 들어왔다.
편견 없이 바라본 여성의 모습은 그림이 되었고, 여인의
누드에 대한 고정관념에 맞섰다. 부자연스러울 수도,
또 별것 아닌 듯한 모습이 불편할 수도 있겠지만 있는
그대로의 모습이 가장 진솔하고 아름다울 수 있다는 새로운
관념을 심어주기엔 충분하다.

모두가 꿈을 꾸지만 꿈을 실제로 이뤄냄은 실로 거대한 일이다. 강한 의지는 삶을 바꿀 수 있는 게 확실하다.

사랑과 삶,
예술의 종착지는 결국 나 자신

3

이루지 못한 사랑의 끝에는

열여덟 살의 어린 엄마 수잔 발라동은 끊임없는 스캔들로 몽마르트르를 시끌벅적하게 했다. 서른 즈음 첫 번째 결혼을 한 후 마흔이 넘어 두 번째 결혼까지도, 수잔의 이름 옆에는 실로 많은 남성의 이름이 오르내렸다. 수잔은 어떤 상황에서도 열정을 내려놓지 않았다. 삶에 있어 늘 자신의 욕망을 따르고 그림에 있어서는 진솔하게 자신에게 주어진 삶을 표현했던 그녀는 사랑에도 열렬하고 솔직했다.

수잔의 복잡한 사생활이 그녀의 그림에 대한 열정을 가렸던 면도 있다. 그럼에도 '사랑'을 빼고 수잔을 이야기할 수는 없다. 사랑은 그녀만의 예술을 빚어내는 원동력이었다. 물론 사랑도 오롯하게 그녀의 편이 아니었다. 사랑했지만 함께할 수 없기도 했고, 필요에 따라 결혼을 택하기도 했다. 하지만 확실한 건 성공이나 실패와 무관하게 모든 사랑이 각각의 그림으로 남았다는 점이다. 사랑이 이끈 삶의 의지는 자의식이 강렬하게 깃든 그림으로 승화되었고, 또 사랑이 지나간 후엔 다시 스스로를 돌아보는 그림들을 그렸다. 일련의 사건이 그림에 농축되었다. 어찌 한 인간의 삶을 배제하고 예술을 이야기할 수 있을까. 사랑과 결혼, 이별의 시간들은 하나도 빠짐없이 그림으로 남았다.

　몽마르트르에는 수잔의 곁을 맴도는 남자가 많았지만, 그녀가 처음으로 마음에 간직한 이는 로트레크였던 것 같다. 수잔이 로트레크를 알게 된 것은 1885년 무렵 스무 살 때였다. 수잔은 모델로 주가가 톡톡히 높았으며 숱한 남자들의 눈과 입에 오르내렸

다. 허나 그녀의 마음이 향한 곳은 한 곳이었다. 수잔은 로트레크와 결혼까지도 생각했으며, 로트레크에게도 수잔은 특별했다. 대부분의 남성 화가들이 수잔의 아름다운 외면에 집중했다면, 로트레크는 수잔의 곁에서 내밀한 마음을 거울처럼 들여다봤다. 그랬기에 그녀를 그린 그림도 다른 화가들과는 확연히 차이가 난다. 조금은 거칠고 쓸쓸한 내면을 기꺼이 들여다보려 했던 로트레크에게 마음이 갔던 것은 어쩌면 당연한 일이었을 것이다.

물론 로트레크를 향한 마음에 수잔의 작은 계산이 관여했다는 사실을 부정할 수는 없다. 로트레크의 본명은 앙리 마리 레이몬드 드 툴루즈-로트레크 몽파 Henri Marie Raymond de Toulouse-Lautrec Monfa로, 이름에서부터 그가 귀족임을 단박에 알 수 있다. 이렇게 긴 이름을 가진 것은 로트레크 가문이 12세기부터 대대로 내려오는 귀족으로, 이름 안에 자신의 혈통과 영지가 모두 나타나 있기 때문이었다. 그와 결혼하게 된다면 지긋지긋한 가난에서도, 그리고 비루한 출신의 꼬리표로부터도 자유로울 수 있을 것이었다.

하지만 로트레크에게 결혼이란 선택지에 없었다. 수잔의 애잔하고 고단했던 삶의 이면을 다 본 로트레크는 정말이지 성심성의껏 그녀를 도왔지만, 결혼은 다른 문제였다. 귀족이라는 신분과 경제적 여유, 넘쳐나는 예술적 재능을 가졌을지언정 불구의 몸을 가지고 있으므로 누군가와 평생을 함께한다는 것은 생각지 않았던 것 같다.

자신의 진짜 모습을 봐준 로트레크를 향해 수잔 발라동은 끈질기게 구애했다. 로트레크가 절대 마음을 바꾸지 않자 끝내 자살 소동까지 벌였다. 그러자 로트레크는 더는 그녀를 보려 하지 않았다. 갓 스물 무렵의 수잔에게 로트레크는 진정한, 하지만 안타까운 사랑으로 남았다.

신체 장애로 어쩌면 스스로를 구속했던 로트레크는 예술을 향해서만은 무한한 자유를 허락했다. 물랭 루즈의 화려한 밤의 이면에서 치열하게 살아가는 낮은 이들의 삶을 그렸으며, 가난한 화가들에게는 키다리 아저씨 같은 존재였다. 그렇게 그의 예술은 관대하게 많은 이의 마음을 파고들었지만 정작 자신의

몸은 가혹하리만치 홀대했던 듯하다. 알코올중독에 성병까지 겹쳐 37세라는 젊은 나이에 생을 마감했다.

강인한 수잔에게도 열여덟 살 나이에 엄마가 되는 것은 어려운 일이었다. 수잔이 끝까지 함구했으며, 어른이 된 모리스가 수잔과 꼭 닮아 있었기에 아이의 생물학적 아버지는 끝내 비밀로 남았다. 하지만 법적 아버지가 되겠다고 나선 이가 있었다. 바로 스페인 출신의 화가 미겔 위트릴로(1862~1934)였다. 그는 1880~90년대 파리를 오가며 예술가들과 교류하던 중 수잔과도 알게 되었다.

그 역시 수잔의 매력에서 푹 빠졌다. 1889년 그는 모리스를 자신의 호적에 올리며 "르누아르와 샤반의 중간 어디쯤 되겠지"라고 말했다. 그렇게 여덟 살의 모리스 발라동은 모리스 위트릴로가 되었다.

어린 엄마는 모리스 발라동보다는 모리스 위트릴로로 살아가는 것이 아이에게 더 안정적이리라 판단했을 것이다. 하지만 고작 이름이 모든 걸 충족시켜 줄 순 없었다. 수잔에게는 아들의 마음을 챙길 겨를이 없었다. 생계를 위해 돈을 버는 한편 화가의 길을

위해 남들보다 더 열심히 그림을 그려야 했고, 삶의 구질구질한 고뇌를 떨쳐버릴 즐거움도 필요했기에 몽마르트르의 밤을 전전했다.

엄마의 사랑에 굶주린 아들은 엄마의 어린 시절을 그대로 따랐다. 혼자가 익숙했고, 학교보다 파리의 뒷골목을 좋아했다. 가끔은 이상 행동이 나타나기도 했다. 몸을 떨거나 혹은 뻣뻣하게 굳어지기도 했고, 입술을 깨물기도 했으며 또 숨을 참아내는 모습도 보였다. 엄마 대신 할머니 마들렌이 손자를 지극하게 보살폈지만, 그녀 역시 삶을 견디기 위해 술에 많이 의지했다. 이상 행동을 보이는 손자를 진정시키기 위해 술을 한 모금씩 건네주었던 게 화근이 되었다. 너무 이른 나이에 술과 가까워진 어린 소년은 열살 무렵부터 나쁜 친구들과 어울리며 술을 마시기 시작했다.

모리스가 여섯 살일 무렵 찍은 사진에선 둘의 쓸쓸함이 묻어난다. 또렷한 이목구비에 다부진 얼굴이지만 표정엔 처연함이 가득하고, 모리스의 마른 얼굴과 멍한 눈빛은 행복함과 거리가 멀어 보인다. 사진

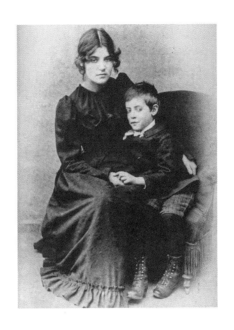

수잔 발라동과 모리스 위트릴로, 1890

을 보고 있으면 씁쓸한 마음이 가득 차오른다.

미혼모와 사생아라는 출생의 기록은 수잔에게 과거이자 현재였고, 또 미래였다. 자신과 닮지 말았어야 할 운명까지 닮아버린 아들을 보는 수잔의 마음은 어떠했을까. 살뜰히 아들을 보살피는 것보다 현재의 시간을 어찌어찌 버텨가는 게 더 급급했을 화가이자 엄마, 그리고 집안의 가장이었으리라.

모리스는 엄마의 곁을 맴도는 숱한 남성 사이에서 세상과 더 담을 쌓아갔다. 그가 다시 담을 허물고 세상 속으로 들어가기까지는 더 많은 시간이 필요했다.

법적 아버지는 미겔 위트릴로였지만, 모리스가 아버지처럼 따르던 이는 따로 있었다. 바로 천재 음악가라 불리는 에릭 사티(1866~1925)였다. 수잔과 사티는 서로 첫눈에 빠져들어 6개월 동안 불꽃 같은 사랑을 했다.

수잔의 첫 번째 유화는 바로 에릭 사티를 그린 초상화였다. 수잔은 첫눈에 반한 이 남자의 얼굴을 작은 화면 안에 천천히 그려갔다. 머리카락과 수염이 덥수룩하며, 시커먼 중절모자를 쓰고 있고 까만 외투

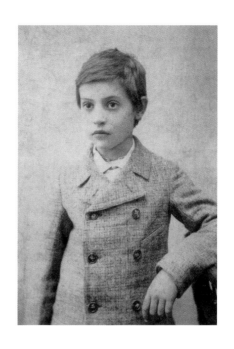

모리스 위트릴로, 1901

안으로 깃이 목까지 올라오는 하얀 옷을 입어 답답해 보인다. 하지만 그는 어딘가 예사롭지 않은 인상을 풍긴다. 안경 너머의 눈빛은 상념에 잠겨 있으며 짙은 눈썹은 고집스러워 보인다. 끝이 말아 올라간 콧수염과 짙은 붉은 빛의 입술, 생기 넘치는 피부색이 화면 전반의 칙칙한 검은색을 더욱 고요하게 침잠시킨다.

수잔과 사티는 1893년 1월 14일 연인이 되었다. 사티는 이후 그녀와 함께한 일상을 꼼꼼하게 기록했다. 둘의 일상은 파리의 뜨거웠던 예술을 그대로 품고 있다. 사티는 1881년 12월에 문을 연, 예술가들의 자유가 발산되는 매력 넘치는 공간이었던 카바레 검은 고양이Le chat noir에서 악단을 지휘하고 피아노를 연주했다. 이곳에서는 단테와 셰익스피어의 이야기가 치열하게 오르내렸으며, 드뷔시, 알퐁스 도데, 기드 모파상, 에밀 졸라 등 예술을 사랑하는 많은 이가 모여들었다. 미겔 위트릴로가 그림자 공연을 하고 사티가 음악을 연주하던 1892년 즈음은 검은 고양이의 절정기였다.

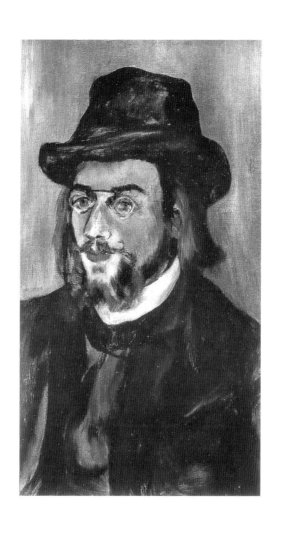

수잔 발라동, <에릭 사티의 초상화>, 1892, 캔버스에
유채, 41×22cm, 퐁피두 센터

사티가 집으로 가는 길에 자주 찾던 디방 자포
네Divan Japonais 또한 당시 예술가들에게 유명한 곳
이었다. 이름에서 알 수 있듯, 이곳은 당시 파리를
휩쓸었던 자포니즘의 흔적을 고스란히 담고 있다.
1800년대 후반 일본 미술을 처음 접하고 생경한 동
양의 예술에 푹 빠져들었던 화가들은 너도나도 일본
풍을 차용했다. 고흐와 고갱, 로트레크, 모네 등의 예
술가들에게 자포니즘은 새로운 가능성이었다. 사티
는 디방 자포네에서 춤을 추는 수잔을 자주 보았다.

　　검은 고양이의 성공에 또 다른 카바레 오베르주
뒤 클루Auberge du Clou가 생겨났고, 사티는 이곳에서
공연을 했다. 그의 말대로 "낡은 세상에 너무 젊게
온"[*] 탓인지 당시 사티의 음악은 잘 받아들여지지 않
았고, 사람들은 사티에게 야유를 보냈다. 하지만 수
잔만은 "음악이 최고의 발명품"[**]이라고 할 만큼 이
젊은 음악가에게 완전히 매료되었다. 그리고 사티에

[*]　박명욱, 『너무 낡은 시대에 너무 젊게 이 세상에 오다』, 그린비, 2012. 84쪽.
[**]　김미라, 『예술가의 지도』, 서해문집, 2014, 57쪽.

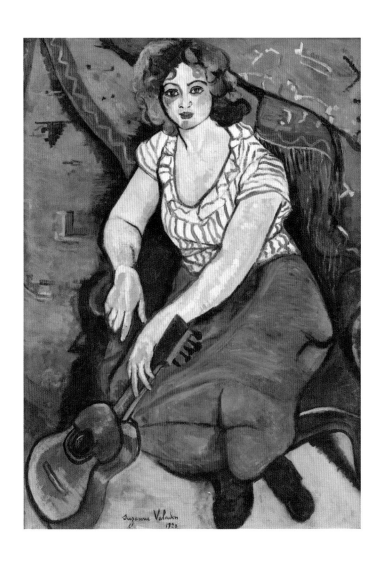

수잔 발라동, <기타를 든 여인>, 1920, 캔버스에 유채,
81×60.1cm, 개인 소장

게 자신의 모델이 되어달라고 부탁했다.

수잔은 젊은 날의 에릭 사티를 그림으로 기록했다. 유화가 익숙하지 않을 때의 작품이지만, 그럼에도 사티의 초상화가 묘한 매력을 풍기는 것은 사티를 바라보는 수잔의 애틋한 시선이 녹아 있기 때문일 것이다. 수많은 남자와 정리되지 않은 관계를 이어가던 수잔이었지만, 에릭 사티는 조금 달랐다. 허름한 카페에서 연주를 하는 이 남자에게서 왜인지 눈을 뗄 수 없었다. 늘 낡고 해진 까만 옷을 입고 피아노 연주를 하던 남자, 그를 아주 오래 기억하고 싶은 마음을 담아 눈과 마음에 각인된 모습을 하나하나 그려갔다.

가난한 음악가와 화가가 된 모델은 서로를 열렬하게 원했고, 함께 살게 되었다. 수잔이 에릭 사티의 절친한 친구이자 부유한 은행가였던 폴 무시스와 교제하고 있다는 사실을 알고 있었지만 타인의 시선을 떠나 오직 서로를 향한 마음만이 존재했다. 수잔은 굳건하게 그림을 그려가는 자신처럼 자신만의 음악을 완성해 나가는 사티의 열정에 공감했다. 그리고

여섯 살의 나이에 엄마를 잃었던 사티에게 수잔은 불꽃 같은 사랑의 대상이기도, 유일한 마음의 안식처 이기도 했다.

두 사람이 사랑에 빠져 있는 동안 모리스는 또다시 엄마의 뒷모습만을 봐야 했다. 이제 겨우 열 살 남짓이 된 소년에게 연속되는 엄마의 부재는 감당하기 어려운 일이었다. 엄마를 앗아간 남자도 쉽게 받아들여지지 않았다. 삭일 수 없는 분노가 까슬까슬 올라왔고 모리스는 사티의 집 앞에 죽은 고양이를 놔두기까지 했다.

하지만 모리스와 사티는 기본적으로 비슷한 유형의 사람이었다. 둘 모두에게 엄마의 사랑은 공백으로 남아 있었다. 어린 시절 어머니를 잃었던 사티는 수잔보다도 더 모리스의 마음을 이해했다. 늘 까칠한 자신을 따뜻하게 바라봐주었던 사티에게 열 살 소년의 마음은 조금씩 열려 갔다.

하지만 모든 사랑이 영원할 수 있을까. 수잔과 사랑을 나누던 사티는 그녀의 모습에서 기억 속 어머니의 모습이 겹쳐졌다. 더 이상 그녀와 사랑을 나누

는 것이 불가능했다. 사티는 수잔에게서 기억 속 엄마의 잔상을 끝내 떨쳐내지 못했다. 사티와의 결별은 예사롭지 않았다. 사티의 변심을 받아들일 수 없었던 수잔은 둘이 함께 살던 집의 발코니에서 추락하는 과격한 사고를 벌였다. 이후로 둘이 만나는 일은 없었다. 사티에게서 뒤늦게 아버지의 따뜻함을 느꼈던 모리스만이 간혹 그를 찾아가, 조용한 보살핌을 안고 돌아올 뿐이었다.

몽마르트르를 떠난 에릭 사티는 줄곧 음악에만 몰두했다. 그가 죽고 난 뒤 그의 방에는 그림 한 점이 걸려 있었다. 그리고 악보들과 함께 수신인이 적혀 있지만 부치지 않은 편지들이 수북이 쌓여 있었다. 남겨진 그림은 수잔이 그린 사티의 초상화였고, 편지들의 수신인은 수잔이었다. 사티는 수잔이 그려준 자신의 젊은 날의 초상을 보고 또 봤을 것이다. 그림을 그리던 수잔의 모습을 기억하며 곡을 썼을지도 모른다.

사티가 죽고 난 뒤 그와 수잔, 모리스가 담긴 사진이 수잔에게 전달되었다. 수잔은 이 사진에서 사티의 모습을 도려냈다. 강아지만이 목줄을 손에 들고 있었

개와 함께 있는 수잔 발라동과 모리스 위트릴로, 1890

을 사티를 보고 있다. 수잔은 왜 사티의 사진을 잘라버렸을까. 자신의 간절한 마음을 잘라버린 사티에 대한 원망이었을까, 아니면 그저 지난 시간에 미련을 남기고 싶지 않았던 것일까.

사진 속 수잔은 사티가 늘 입었던 검은색 옷을 입고 검은 모자를 썼다. 열렬했던 마음은 영원할 순 없었다. 그렇지만 어린 아들과의 삶은 계속 이어가야 했다.

파리를 뒤집은
스캔들의 주인공

1898년, 서른을 넘긴 자화상 속 수잔은 강인해 보인다.(11쪽) 짙은 눈썹 아래 깊고 푸른 눈이 담고 있을 이야기가 궁금해진다. 강렬한 얼굴의 자화상 속 신비롭게 빛나는 푸른 눈에 빠져든 것일까, 어떠한 상황에서도 굴하지 않는 당당함에 매료된 것일까. 수많은 남성들이 그녀에게 빠져들었다.

1896년 수잔은 서른의 나이에 폴 무시스와 결혼했다. 사티의 친구이기도 했던 부유한 은행가 무시스는

로트레크의 화실에서 처음으로 수잔을 만난 후 한결같이 그녀를 바라보았다. 수잔에게 단번에 매혹된 그는 몇 주도 되지 않아 결혼을 제안했고, 8년의 기다림 끝에 마침내 부부가 될 수 있었다.

정확하게 법적 결혼을 했었는지는 기록이 모호하지만, 이로 인해 수잔이 경제적 결핍에서 벗어날 수 있었음은 분명하다. 무시스는 수잔의 예술 세계를 존중하고 안정적으로 그림을 그릴 수 있도록 배려했다. 파리 북쪽 외곽 마을에 집을 임대해 수잔과 그녀의 어머니, 아들 모리스가 함께 살 수 있도록 해주었다. 조용한 시골 마을에서의 삶은 수잔의 어머니에겐 안정적 기운을 주었지만, 수잔과 모리스에게는 고요한 폭풍의 시간이기도 했다. 생활의 안정과 반비례하여 예술과는 소원해졌다. 수잔은 몽마르트르를 완전히 떠나지 못한 채, 여전히 아틀리에를 두고 왔다갔다 하는 생활을 지속했다.

모리스 역시 새 보금자리에서 겉으로는 평온했지만 내면의 소용돌이는 멈추지 않았다. 친구들과 어울려 마시게 된 술이 점점 더 모리스의 몸과 마음

을 지배해갔다. 급기야 알코올중독으로 정신과 치료를 받아야만 했다. 걷잡을 수 없는 분노가 수시로 폭발했고 난폭한 성미를 거침없이 발산했다. 이러한 정신적 문제는 모리스가 열아홉 번째 생일을 맞이하기 직전인 1901년 절정을 이루게 되었고, 급기야 정신병원에 감금되는 사태가 벌어졌다.

갑자기 닥친 폭풍 같은 상황이었지만, 도리어 수잔과 모리스 모자가 처음으로 함께하는 시간이기도 했다. 수잔은 의사의 권유에 따라 알코올중독 치료를 위해 모리스에게 진지하게 그림을 그려볼 것을 권했다. 모리스가 갓난아이일 때부터 엄마로 함께한 시간은 턱없이 부족했지만, 이제야 비로소 옆에 머물며 지극정성을 다해 그림을 그리는 것을 가르쳐주었다.

이 시기는 수잔의 진정한 모습을 바라봐주었던 로트레크가 37세의 나이로 생을 마감했다는 소식이 들려온 때이기도 했다. 화가로 나설 수 있게 이끌어준 로트레크를 영영 만나지 못한다는 사실에 수잔은 그 무엇으로도 채워지지 않는 공허함을 느꼈다. 너무 일찍 거친 세상에 내팽개쳐진 아들을 살뜰하게 품는

것만이 그녀가 스스로에게 줄 수 있는 위안이 아니었을까.

그림은 그들에게 서로를 처음으로 이어준 매개체가 되었다. 그림이 수잔에게 생의 의지였다면, 모리스에게는 위태로운 삶과의 결별인 동시에 새로운 생의 시작점을 의미했다. 수잔과 모리스에게 그림은 모자간의 관계와 더불어 삶의 의지를 단단하게 해주는 연결고리가 되었다.

1896년부터 1908년까지 이어진 수잔과 무시스의 결혼 생활 동안, 안정적인 삶은 그림과 맞바꿔졌다. 경제적 결핍에서 벗어났고, 사랑의 열병에서도 한걸음 물러났다. 정원이 있는 너른 집이었지만, 주부로서 부르주아적 생활에 만족하는 것은 자신의 의지대로 삶을 이끌어온 수잔의 성정에는 맞지 않았다. 시들해진 열정을 다시금 지피기 위해서는 또 다른 불씨가 필요했다.

수잔이 1909년, 매년 가을 프랑스 파리에서 열리는 진보적인 성향의 미술 전람회 살롱 도톤에 출품한 〈아담과 이브〉는 전례없는 과감한 예술의 시작을

수잔 발라동, 〈아담과 이브〉, 1909, 캔버스에 유채,
162×131cm, 퐁피두 센터

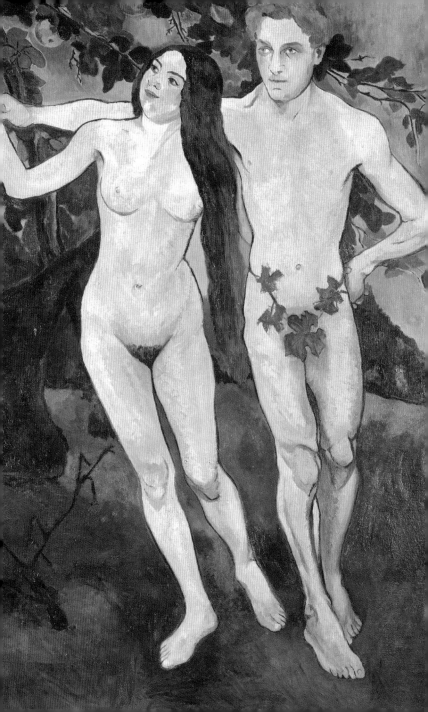

모리스 위트릴로, <몽마르트르의 생피에르 광장>,
c.1908, 캔버스에 유채, 60.9×74.4cm

알렸다. 그림의 소재만으로도 파격적이었던 삶의 행보를 적나라하게 드러낸다. 이 작품을 그리기 위해 그녀는 남성을 캔버스 앞에 모델로 세웠다. 예전에 자신이 남성 화가들 앞에서 모델이 되었던 것처럼 말이다. 여성 모델이 화가로 나서는 것도 파격이었지만, 나아가 남성의 누드를 그리는 것은 가히 통념의 파괴 그 자체였다. 하지만 그녀에겐 생각대로 하지 못할 이유는 단 하나도 없었다. 그녀가 지켜야 할 것은 예술을 향한 신념뿐이었다. 이 전시는 수잔에게 여러모로 의미가 컸는데, 아들 모리스의 그림도 함께 걸렸기 때문이다. 발라동과 모리스가 함께 화가의 길을 걷기 시작한 첫 전시였다. 모리스는 1901년 알코올중독 치료를 위해 처음 그림을 그렸고, 1903년 본격적으로 그림에 뛰어들었다. 그림에 대한 혹평도 있었고, 군 소집도 있었으며, 화상 사고를 당하기도 했다. 허나 몇몇 비평가들이 모리스 작품에 관심을 가지기 시작하였으며, 1908년부터는 백색의 색채를 주로 사용하여 백색 시대라 불린 그의 전성기가 시작되었다. 1914년까지 이어진 백색 시대 동안 모리스

의 불꽃은 활활 타올랐다.(168, 169쪽) 현실의 풍경 너머 몽마르트르의 살아 숨 쉬는 모습을 그려내고자 했다. 온통 하얗게 뒤덮였지만 정적으로 가라앉은 고요하고 선명한 백색의 풍경은 더 큰 세상을 품었다.

수잔 발라동의 전성기는 세상의 외면과 함께 시작되었다. 〈아담과 이브〉의 남성 모델은 바로 그녀의 마지막 연인이자 두 번째 인생의 동반자였던 앙드레 우터다. 풋내기 화가였던 우터는 아들 모리스의 친구로, 수잔보다 스물한 살이 어렸다. 아들의 친구라는 관계와 나이 차이는 수잔에게 아무런 문제가 되지 않았다.

물론 세상이 수잔과 우터의 애정을 좋게 봐줄 리가 없었다. 경제적 안정을 주었던 폴 무시스와의 결혼 생활은 1908년, 13년 만에 종지부를 찍었다. 여러 스캔들에도 관대했던 무시스는 아내가 젊은 남성과 사랑에 빠진 것만큼은 용납할 수 없었다. 아들 모리스에게는 또 다른 상처가 덧입혀졌다.

가장 가까운 사이인 가족조차 용납할 수 없는 사이였지만, 수잔과 우터는 맹렬하게 사랑했다. 1908년

스물두 살의 우터는 발라동을 처음 본 순간을 이렇게 기록했다. "그녀는 우리를 무심코 지나쳤지만, 나는 그녀에 대한 꿈을 키워나가기 시작했다."☆ 우터는 이제 갓 화가로 활동을 시작한 젊은 청년이었다. 낮에는 변전소에서 일을 하고 밤에는 그림을 그렸다. 당시 몽마르트르에는 모딜리아니와 피카소 등 미술사의 한 페이지를 장식하는 화가들이 즐비했고, 그중에서도 스페인에서 온 피카소는 젊은 나이에도 불구하고 많은 이의 주목을 받았다. 그런 피카소를 닮고 싶었던 것인지, 그의 재능을 탐냈던 것인지 우터는 피카소처럼 행동했다. 주로 푸른색 작업복에 목수의 작업용 벨트를 두르고 몽마르트르를 활보하는 피카소처럼 우터 또한 변전소에서 일할 때 입던 푸른색 작업복을 그대로 입고 몽마르트르의 예술가들 사이를 파고들었다. 조금은 별난 행보의 우터와 나이 차이도 아랑곳하지 않고 애정 가득한 눈길을 주고받는 수잔을 곱게 봐주는 이는 거의 없었다.

☆ John Storm, *The Valadon Drama The Life of Suzanne Valadon*, 1959, p. 154.

그렇지만 사랑이라는 불씨로 그녀의 창작욕은 다시금 타올랐다. 우터와의 만남은 그녀에게 비도덕적 굴레를 씌웠지만 스스로에게는 자신만의 파격적 예술 행보를 이어나갈 원동력이 되었다. 우터는 수잔에게 유화를 그릴 것을 더 강하게 권하기도 했다. 이전에 드로잉과 에칭을 주로 그렸던 수잔은 이후 유화를 본격적으로 그리게 된다. 유화의 선명하고 생생한 색채와 인물들의 생동감 넘치는 묘사는 그녀의 표현을 더욱 돋보이게 했다. 생동감 넘치는 검은 윤곽선과 원색의 생생한 색채들에서 고갱의 영향이 느껴진다. 하지만 분명 자신이 보고 느낀 그대로 그려간 모습들은 독학으로 그리고 또 그린 그녀만의 결실이었다.

〈아담과 이브〉에서 수줍은 여인의 모습으로 그려진 이브는 얼핏 어색하게 느껴질 수도 있다. 실제로 늘씬한 몸매에 미소를 띠고 있는 이브는 수잔이 이전에 그린 자화상과 비교하면 이질적인 느낌마저 준다. 수잔은 사랑에 빠진 자신의 심정을 이브의 모습에 투영한 것인지도 모르겠다. 그림 속 이브는 성경

속의 인물이 아닌 현실의 젊고 매력적인 여성으로 보인다.

하지만 자세히 살펴보면 수잔의 남다른 시선을 발견할 수 있다. 수잔은 이브의 외모보다도 그들의 상황에 주목했다. 이전에 아담과 이브를 주제로 한 수많은 그림은 둘을 죄의식에 사로잡힌 모습으로 묘사했다. 하지만 수잔의 그림 속 이브의 시선은 확고하게 선악과를 향한다. 이것쯤이야 따도 괜찮지 않겠냐는, 주저하지 않는 눈빛이다.

무엇보다 이브 옆에 선 아담의 행동이 꽤나 새롭고 의미심장하다. 그는 주변을 살피며 이브를 제지하기는커녕 어서 빨리 그 멋진 열매를 따라고 은근슬쩍 부추기고 있다. 수잔은 이 그림을 통해 원죄의 시작은 이브만이 아니라는 사실을 확고히 밝히려고 했다. 여기서 아담의 손짓은 많은 의미를 함축한다. 즉, 이브와 아담은 똑같은 인간으로서 같은 잘못을 저질렀다는 것을 암시한다. 종교적으로는 이견이 있을 수도 있겠지만, 수잔은 여성이라는 존재로 늘 그림자처럼 살아야 했던 자신의 모습을 이브에 오버랩했다.

이 그림을 통해 그녀는 이브도, 자신도 결코 그저 여성이 아니라 한 인간이라고 말하는 듯하다.

수잔은 〈아담과 이브〉 이후로도 당당한 행보를 이어갔다. 1911년 〈삶의 기쁨〉에 그려진 남성 또한 우터를 모델로 그렸다. 1914년에는 마침내 역작 〈투망〉(147쪽)이 탄생했다. 그물을 치는 세 명의 남성은 건장하고 생기가 넘친다. 모델이 하나여서 그런지 각기 다른 포즈를 취하고 있는 이들의 모습은 연속동작처럼 보이기도 한다. 검은 윤곽선이 구릿빛 피부와 건강한 신체를 한층 강조한다.

1914년 앵데팡당전Salon des Indépendants에 이 작품을 발표하자 엄청난 비난과 공격이 쏟아졌다. 누드가 남성 화가들의 전유물로서 성적 욕망을 정당화시켜주었던 당시에 수잔의 작품은 받아들이기 어려운 것이었다. 하지만 수잔은 〈투망〉에서 젊고 건강한 남성의 탄탄한 육체가 지닌 아름다움을 한껏 표출했다.

그래서 수잔의 누드는 통쾌하다. 수잔은 자신의 누드를 그릴 때도 언제나 진솔한 태도를 견지했다. 결코 비너스처럼 완벽하지 않고 찌들어 있는 현실의

수잔 발라동, <삶의 기쁨>, 1911, 캔버스에 유채,
122.9×205.8cm, 메트로폴리탄 미술관

모습을 가감 없이 그려냈다.

1914년 수잔과 우터는 마침내 결혼하여 정식 부부가 되었다. 수잔은 49세, 우터는 28세, 모리스는 31세였다. 사람들은 셋을 '저주받은 삼위일체'라 불렀다. 여기에 발라동의 어머니까지 네 사람의 기묘한 동거는 숱한 입방아에 오르내렸다. 주위의 손가락질이 끊이지 않았으나, 그에 비례해 수잔의 그림은 더욱 활활 타올랐다.

〈가족 초상화〉(149쪽)에 네 사람의 기묘한 관계가 잘 담겨 있다. 맨 앞의 모리스는 괴로운 이 상황을 회피하고 싶은 듯한 눈빛이다. 술에 취한 듯 상념에 젖어 있는 모리스와 맨 뒤로 보이는 우터의 시선은 화면의 바깥을 향하지만, 수잔의 어머니는 딸을 애처롭게 바라보고 있다. 그리고 가슴에 손을 얹은 수잔은 비장한 표정으로 정면을 응시한다. 이 상황을 모두 짊어지고 거뜬히 나아갈 수 있다는 강한 각오와 자의식이 드러난다. 하지만 모이지 않는 네 사람의 시선은 그들의 비극을 적나라하게 드러낸다.

수잔은 그림에 자신의 어머니와 아들을 유난히 많

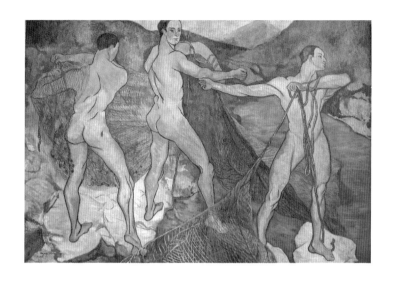

수잔 발라동, <투망>, 1914, 캔버스에 유채,
201×301cm, 낭시 미술관

이 담았다. 알코올중독으로 병원을 계속해서 드나드는 아들과 나이 들어 노쇠하고 무기력해진 어머니. 가족은 그녀를 가두는 족쇄이자, 또 짊어져야 할 짐이기도 했을 것이다. 하지만 그녀의 유일한 탈출구였던 그림을 통해 가족은 한 편의 예술로 완성되었다.

이렇게 수잔 발라동의 삶과 그림은 통념과 금기를 수없이 깨부수는 반항의 연속이었다. 우리가 믿어왔던 것이 어쩌면 진실이 아닐지도 모른다는 반전은, 적어도 그녀의 삶에선 여지없이 들어맞는다.

수잔 발라동, <가족 초상화>, 1912, 캔버스에 유채,
97×73cm, 오르세 미술관

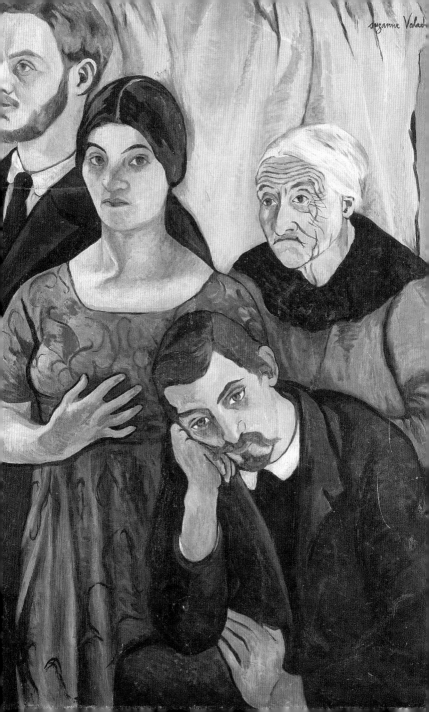

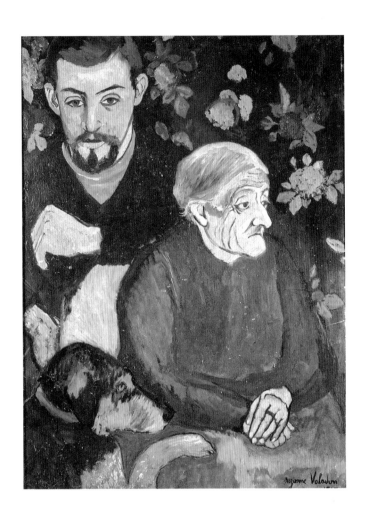

수잔 발라동, <모리스 위트릴로와 그의 할머니 그리고
개의 초상화>, 1910, 캔버스에 유채, 70×50cm,
파리 국립현대미술관

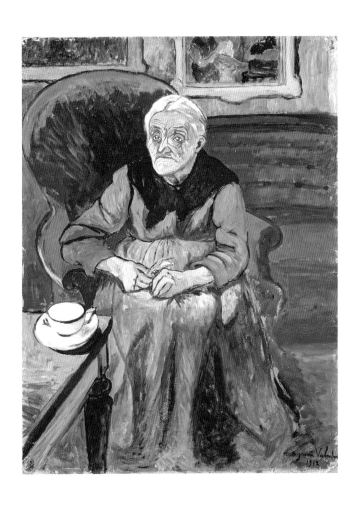

수잔 발라동, <예술가의 어머니>, 1912, 카드보드에
유채, 82×62cm, 파리 국립현대미술관

다시, 자화상으로

●

인생은 언제나 예측을 벗어난다. 1914년 앙드레 우터와 결혼한 수잔 발라동은 꿈 같은 신혼을 기대했지만, 곧 제1차 세계대전이 발발했다. 어린 남편을 전쟁터로 보내지 않기 위해 필사적으로 갖은 방법을 찾았지만 할 수 있는 것은 아무것도 없었다. 1915년 우터가 국가의 부름을 받아 29세의 나이로 훈련소로 갔을 때 수잔은 50세였다.

어쩌면 전쟁보다 더 견디기 힘든 것은 속절없이

흐르는 시간이었을지도 모른다. 아직 이십 대인 남편과 어느새 오십 대가 된 자신의 간격을 시간은 배려해주지 않았다. 잠시 떨어져 지내야만 하는 시간이 수잔에겐 야속할 뿐이었다.

우터가 군에 있던 시기는 수잔이 개인적으로도 힘든 시기였다. 어머니 마들렌이 84세로 세상을 떠났고, 모리스의 알코올중독 증세가 심해져 다시 정신병원에 수용되었다. 수용보다는 수감이라는 단어가 더 정확할 것 같다. 한 번도 떨어져본 적 없던 어머니의 부재가 그녀에게 깊은 상실감으로 다가왔다. 게다가 불안정한 아들의 상태도 모두 자신의 책무로 느껴졌다. 삶의 고통이 한꺼번에 몰려왔다. 그럴수록 그녀는 그림을 그리려고 애썼다. 이 모든 현실에서 벗어나 스스로에게 위안을 줄 수 있는 유일한 것이 그림이었기 때문이다.

1917년 우터가 부재한 상태로 파리의 베르트 베이 갤러리에서 수잔, 모리스, 우터 세 사람의 전시회가 열렸다. 역시나 작품보다 이들의 사생활이 더 화제가 되었고, 전시 상황이라 작품이 잘 팔리지 않았지만

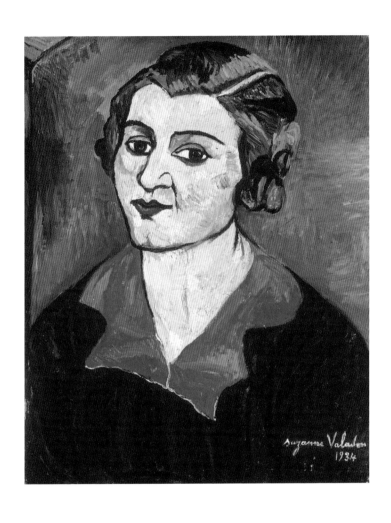

수잔 발라동, <자화상>, 1934, 캔버스에 유채,
41.3×33cm, 개인 소장

몇몇 명망 높은 컬렉터의 눈에 띄는 계기가 되었다. 수잔의 누드화와 모리스의 그림이 유명 미술상들의 손에 들어갔다. 반가운 소식도 들려왔다. 우터가 어깨 부상으로 군에서 요양소로 옮겨간 것이다. 수잔은 즉시 우터에게 달려갔다. 설레고도 기쁜 재회였다.

1920년 우터는 마침내 제대해 수잔에게 돌아왔다. 하지만 이들의 상황은 예전과 많이 달라졌다. 우터가 처음 수잔 발라동을 보았을 때 그녀는 멋진 여성이었다. 당당하게 그림을 그리는, 아직은 젊은 그녀와 계속해서 함께하고픈 꿈을 꾸었다. 하지만 오십 대가 된 수잔에게서 젊음을 기대하기란 힘들었다.

우터에게 나이 든 아내는 어떤 대상으로 비쳤을까. 한눈에 마음을 흔들어버린 연인에서 이제 경제를 책임지는 가장이라는 역할이 더 커져버린 걸까. 부부의 관계는 그림이 잘 팔리는 인기 화가와 이를 판매하는 딜러의 관계로 모양새가 점점 변해갔다.

세월 앞에 불꽃처럼 타오르던 사랑조차 무색해졌다. 하지만 사랑은 지나갔을지언정, 사랑이 몰고 왔던 예술에 대한 열정마저 사라진 것은 아니었다. 어

쩌면 사랑에, 결혼 생활에 실패한 것이 아니라 그 모든 굴레에서 벗어났다고 볼 수 있다. 어떠한 속박으로부터도 자유로워진 수잔은 그 안에서 진짜 자신을 다시 보았다. 그리고 주체적인 한 인간으로 자신을 그려가기 시작했다. 이 시기가 바로 그녀의 작품 세계가 더 진실해진 지점이랄 수 있다.

자화상엔 수잔 발라동의 시간이 오롯이 담겼다. 열정으로 들끓던 '나'도, 무수한 남성의 시선을 한눈에 사로잡던 '나'도, 결혼에 매달려 어떻게든 초라한 신분을 벗어나고 싶었던 '나'도 다 사라졌지만 농익은 세월의 무게는 그림으로 들어갈 수 있었다.

생기 잃은 낯빛과 처진 몸은 고된 세월을 고스란히 껴안고 있었다. 많은 것을 이룬 몸이다. 엄마와 아들을 먹여 살리기 위해 부단히 움직여야 했던, 척박한 세월을 굳건하게 버텨오게 한 몸이었다. 수잔이 그린 1917년의 자화상(159쪽)과 1921년 그린 모리스의 초상화(161쪽)는 유난히도 묵직한 기운을 안고 있다.

수잔이 그린 많은 자화상 중 중년 이후의 작품은 더욱 특별하다. 늙어가는 자신을 바라보는 남다른 시

선이 느껴진다. 처진 가슴을 그대로 드러낸 여자가 의연하게 자신을 바라보고 있다. 피부는 탄력을 잃었고 얼굴도 살짝 비틀렸다. 흐르는 시간이 매력적으로 뭇 남성들의 시선을 사로잡던 외면은 앗아갔을지언정 예술을 향한 의지만큼은 삼키지 못했다.

차분하게 화면 밖을 응시하는 수잔의 모습은 결연한 기운으로 가득하다. 아들은 매일 술에 취해 비틀거리고, 이미 마음이 떠난 남편을 붙잡아둘 수도 없다. 그렇지만 그림만큼은 영원히 그녀의 곁에 있으리라는 확신이 느껴진다.

모리스의 초상화에는 자꾸만 술에 의지하는 아들을 다독이면서도 안타깝기 그지없었을 엄마의 마음이 담겨 있다. 팔레트를 들고 정장을 차려입은 모양새가 성공한 화가처럼 근사해 보인다. 그림 속엔 술에 찌들어 방황하는 눈빛도 없고 당당하게 세상 속에 나아가는 젊은 청년만 있을 뿐이다. 짙은 눈썹과 선명한 턱선, 다부지고도 깔끔한 얼굴이 수잔과 똑 닮았다.

수잔은 이전에도 아들의 모습을 수없이 그렸다. 유

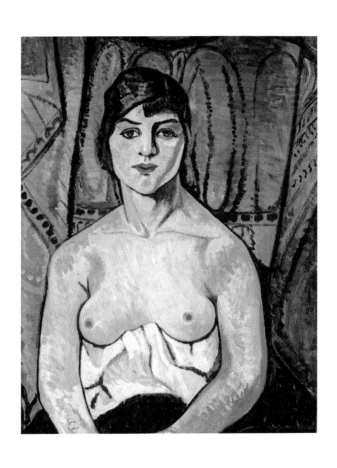

수잔 발라동, <여인의 초상화>, 1917, 캔버스에 유채,
65×50cm, 개인 소장

년 시절 늘 집 한구석에 홀로 있던 아들의 모습을 여러 점의 드로잉으로 기록했다. 하지만 어딘가 쓸쓸함이 밴 드로잉들과 달리, 초상화 속 삼십 대 중반의 모리스는 당당해 보인다. 시련을 극복하고 자신처럼 화가가 된 아들을 향한 대견함과 앞으로도 고통을 이겨나가길 바라는 마음을 담은 게 아닐까. 하지만 엄마의 바람과 달리 술에서 완전히 벗어나지 못했던 모리스는 스스로 요양원으로 들어간다.

평생의 열정이자 창작의 동력이었던 사랑이 지나가자 인생의 새로운 막이 시작되었다. 수잔의 인생에서 1막이 모델, 2막이 화가로서 커리어의 시작이었다면 3막은 이제 진짜 예술가로 거듭난 시기다. 이 시기가 그녀의 전성기라 해도 과언이 아니다. 여러 화랑에서 앞다투어 전시를 제안했고, 창작에 더욱 박차를 가하게 되었다. 타인에게 의지하지 않고 스스로에게서 정답을 찾아왔던 그녀였다. 사랑이 잠잠해지고 난 후에도 그녀는 자신만의 예술을 찾아, 그 정점으로 성큼성큼 돌진해나갔다.

단맛, 쓴맛, 짠맛 등 인생의 모든 맛이 밴 몸과 마

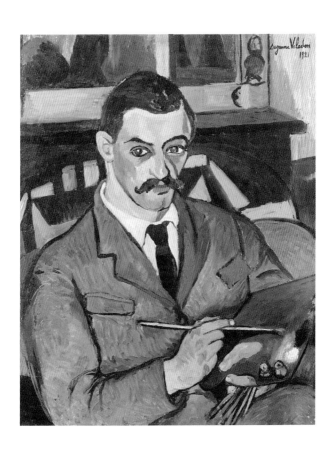

수잔 발라동, <모리스 위트릴로의 초상화>, 1921,
캔버스에 유채, 65.5×52cm,
위트릴로 발라동 미술관

음은 더없이 훌륭한 그림의 재료였다. 다양한 누드화도 본격적으로 제작했다. 펑퍼짐한 살집을 가감 없이 드러낸 대표작 〈푸른 방〉(17쪽)도 이 시기 작품이다.

어차피 영원할 수 없다면, 지금 나의 몸을 힘껏 끌어안는 수밖에 없다. 그녀의 그림 속 발가벗은 여자들은 사회가 규정하는 아름다움과는 거리가 멀며, 그리 행복해 보이지도 않는다. 지극히 평범한 일상의 순간에 노출된 그들은 우리 모두의 자화상과도 같다. 수잔의 그림 앞에서 우리는 비로소 자신의 모습과 마주한다. 그녀는 아름다움의 속내를 그려내어 때때로 슬프고 허무하며 평범하기 그지없는 모든 인생에 찬사를 보낸다.

모리스의 위상도 높아졌다. 수잔과 모리스는 함께 왕성한 작품 활동을 해나갔고, 합동 전시회도 열었다. 예술계의 인정과 경제적 안정이 저절로 따라왔다. 수잔이 있던 라 메종 로즈La Maison Rose에서는 연일 파티가 끊이지 않았다. 1923년에는 베른하임 죈 갤러리와 계약을 체결하여 연간 100만 프랑을 지원받았다. 이에 더해, 1927년 모리스는 예술적 공로를

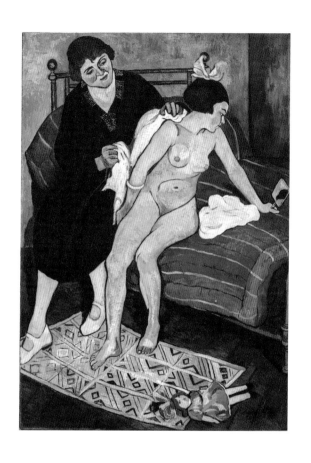

수잔 발라동, <버려진 인형>, 1921, 캔버스에 유채,
129.54×81.28cm, 워싱턴 D.C., 국립여성미술관

수잔의 작품에는 모녀의 모습이 종종 소재로 등장한다.
이 작품에도 딸과 엄마로 보이는 두 여성이 그려져 있다.
수잔의 어머니는 평생 수잔과 함께 살았다.
이 그림에서처럼 수잔을 돌봐주고, 또 어린 손자를
돌보기도 했다. 화면 아래 버려진 인형과 엄마의 손길을
외면하며 반대편 거울을 들여다보는 딸의 모습에서 독립된
한 자아로 나아가려는 심정이 엿보인다.

인정받아 국가로부터 레지옹 도뇌르 훈장을 받았다. 그들이 스스로 일궈낸 완벽한 삶의 전환점이었다.

당시 파리는 아방가르드의 중심지로 파블로 피카소, 조르주 브라크, 앙드레 브르통과 같은 예술가들이 몽마르트르에서 뜨거운 논쟁을 이어가던 시기였다. 초현실주의, 다다이즘, 입체파 등 새로운 예술의 실험들이 시작되었다. 1925년에는 파리에서 초현실주의자들의 대규모 전시회도 열렸다.

이렇듯 새로운 시대, 새로운 예술의 열기로 파리는 들썩였지만, 수잔과 모리스는 어떠한 예술 경향에도 소속되지 않고 꾸준히 자신만의 예술에 몰입했다. 그녀가 주변에서 볼 수 있는 대상, 풍경화와 정물화, 그녀가 그토록 애정을 주었던 고양이 등을 주로 그렸다. 이러한 작품들에서는 당시 활발하게 활동하던 세잔, 고갱, 고흐 등의 흔적이 엿보인다. 앞서 말했듯 수잔은 실제로 고갱의 전시를 보고 큰 영감을 받았다고 전해지며, 1918년에 그린 〈고양이 탐구〉(167쪽)에서는 고흐의 의자가 등장한다.

그렇지만 수잔만의 특색은 분명히 존재한다. 어디

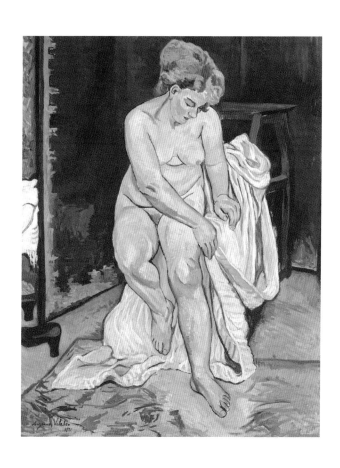

수잔 발라동, <가운 위에서 누드로>, 1921, 캔버스에
유채, 92×73cm, 개인 소장

에도 종속되지 않고 오로지 스스로에게 회귀하며 그림을 그려갔다. 풍경을 그려내는 선명하고 밝은 색채도, 가지런히 놓인 정물들을 새롭게 바라보도록 하는 생동감 넘치는 선도, 일상의 흔적을 여과 없이 드러내는 여성의 누드도 모두 그녀만이 그려낼 수 있던 일상의 꾸밈없는 속내이다. 수잔의 그림에서는 강인하게 버텨온 자신과 닮은 강렬하고 생기 넘치는 색과 선들이 꿈틀댄다.

모리스 또한 독보적인 예술 세계를 구축했다. 특히 1908년부터 1914년까지의 일명 '백색 시대'에 제작된 작품에서는 모리스의 독보적인 걸작들이 돋보인다.(168, 169쪽) 그는 자신의 우울을 치유하듯 온통 하얀 세상을 그리고 또 그렸다. 더없이 순수한 백색으로 채워진 거리는 따뜻하면서도 애처로운 고독이 배어 있다. 모리스뿐만 아니라 각자의 고통으로 힘든 모든 이에게, 몽마르트르는 백색의 거리가 아니었을까. 알코올중독을 치유하려 시작한 그림은 모리스 자신의 마음을 꺼내놓는 시작이었다. 수잔과 마찬가지로 모리스에게도 결핍은 예술의 원천이었던 것이다.

수잔 발라동, <고양이 탐구>, 1918, 캔버스에 유채,
개인 소장

모리스 위트릴로, <몽마르트르의 노르방가>,
1910~1912, 캔버스에 유채

모리스 위트릴로, <두유 마을의 교회>, 1912, 캔버스에
유채, 52×69cm, 개인 소장

두텁게 칠해진 백색에서, 실제와는 다르게 사람들의 흔적이 사라진 몽마르트르의 거리에서, 마음을 내맡길 곳 없이 정처 없이 떠돌았을 캔버스 밖 모리스의 시선이 생생하게 느껴진다. 간절한 감정의 덩어리는 시간이 지나도 사라지지 않고 시공을 초월하여 똑같이 되뇌어지기도 한다.

저주받은 삼위일체는 기묘한 조합의 세 사람을 조롱하는 말이었지만, 세 사람의 비수 같은 상황을 정확히 지적하는 표현이기도 했다. 이들은 서로의 마음을 헤아리기엔 너무 다른 곳에 있었다. 엄마의 사랑을 충분히 받지 못해 늘 허전했던 모리스 위트릴로, 어린 남편과 아픈 아들보다 자신이 더 우뚝 선 화가가 되길 열망했던 수잔 발라동, 그리고 자신보다 아들에게 더 마음을 기울이며 결코 따라갈 수 없었던 예술혼을 뿜어내는 아내를 바라보는 젊은 남편 앙드레 우터. 세 사람 모두 화가였지만, 각기 아들이었고 엄마이자 아내였으며, 남편이었다. 셋은 서로를 이해하기엔 너무 다른 상황에 존재했다.

시간이 갈수록 우터는 남편이라기보다 매니저로서

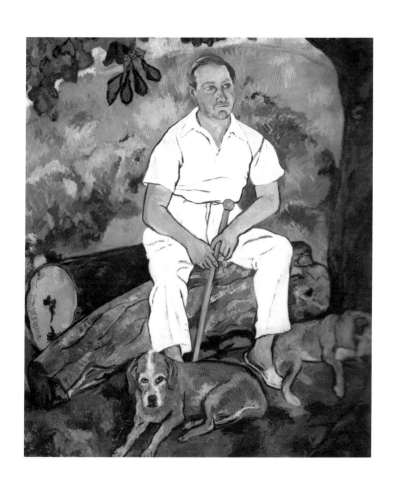

수잔 발라동, <앙드레 우터와 그의 개>, 1932,
캔버스에 유채, 64.5×50cm,
메트로폴리탄 미술관

의 역할을 수행했다. 수잔과 모리스의 전시회를 기획하고 작품을 팔았다. 지나간 시간이 그립기도 했지만 허전함은 돈으로 채웠다. 1923년에 우터는 세 사람 공동 소유로 파리 근교에 있는 낡은 세인트 버나드 성Château de St-Bernard을 샀다. 모리스의 정신 건강과 관계의 개선을 기대했던 걸지도 모르겠다. 하지만 모리스는 자연의 품에서 건강이 좋아졌을지언정 여전히 병원을 들락거렸고, 그들의 관계 역시 끝내 편안해지지 못했다. 결국 수잔의 두번째 결혼은 1926년 종지부를 찍었다. 그럼에도 질긴 인연은 단칼에 잘라낼 수 없었는지 1932년 수잔은 우터가 개와 함께 산책하는 모습을 그림으로 남겼다.(171쪽)

나이가 들수록 전시도 줄었고, 작품이 잘 팔리지도 않았다. 그래도 1933년부터 여성 예술가들의 모임인 현대 여성화가 전시회 FAM에 규칙적으로 참여했다.*

☆ 여성 예술가들의 단체로 조직된 FAM(Femmes Artistes Modernes)은 100여 명이 넘는 여성 예술가들의 그룹으로, 1931~1938년 연례 전시를 개최했다. 마리 로랑생(1883~1956), 타마라 드 렘피카(1898~1980)와 함께 수잔 발라동은 대표적인 위치에 자리했으며, 사망하기 전까지 지속적으로 전시에

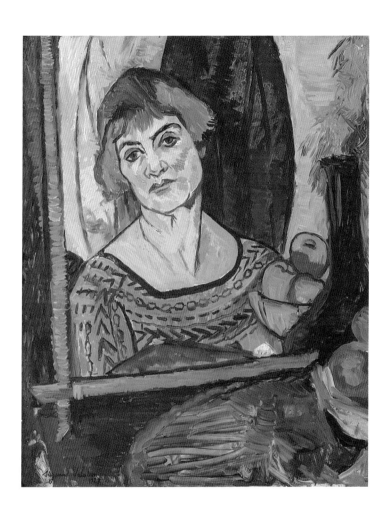

수잔 발라동, <자화상>, 1927, 캔버스에 유채

그리고 여전히 많은 그림을 보며 자신의 그림을 지속적으로 연마해갔다. 영광의 나날도 비난의 나날도 시들해졌다. 그 모든 세월을 안고 조용히 할 수 있는 만큼의 그림을 그려갔다.

나는 내 삶을 지키려고 필요한 고집을 가지고 그림을 그린다. 자신의 예술을 사랑하는 모든 화가들은 같은 마음일 것이다.*

그야말로 많은 것을 이뤘다. 지치지 않는 열정으로 인생에서 이룰 수 있는 것은 다 이뤄낸 것 같다. 신분을 뛰어넘어 돈과 유명세를 얻었고, 사생아라는 낙인을 물려준 아들까지도 빛나는 존재가 되었다. "너도 우리 중 하나가 되겠구나"라는 드가의 말에 하늘

참여했다. (https://en.wikipedia.org/wiki/Suzanne_Valadon; 음해린, 「여성 누드를 보는 여성의 시각」 석사논문, 홍익대학교 대학원, 2014, p. 18.)

* Anthony Bond, Joanna Woodall, Timothy J. Clark, L. J. Jordanova, Joseph Leo Koerner, National Portrait Gallery (Great Britain), *Self Portrait: Renaissance to Contemporary*, 2005, p.164.

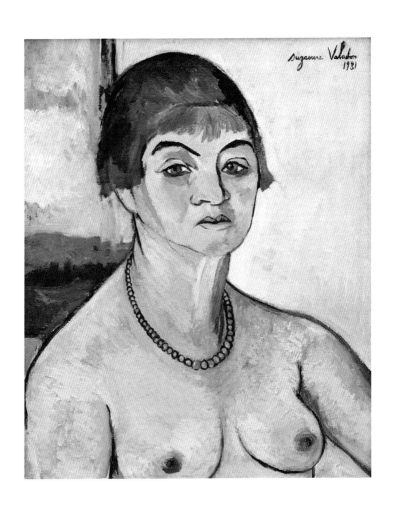

수잔 발라동, <자화상>, 1931, 캔버스에 유채,
46×38cm, 베르나르도 컬렉션

을 날 것 같았던 순간, 수잔은 미래에 자신이 이토록 성공한 화가가 되리라고 예상할 수 있었을까. 처음 그림을 그리겠다고 마음을 먹던 날, 혹은 처음 화가의 앞에 모델로 섰던 날 그녀는 우뚝 선 자신의 모습을 그려볼 수 있었을까. 수잔은 질긴 시간을 다 버티고 이겨냈다.

허나 삶이 그리 호락하지 않음은 분명하다. 명예도 돈도 안락한 생활도 다 이룬 것 같았지만 그게 인생의 모든 것을 채워주진 않는다는 사실은 수잔의 그림이 여실히 말해준다. 모리스와 함께 인정받는 화가가 되기까지 수많은 시련의 시간을 극복하고 이뤄냈지만, 이제는 세월이라는 쓰디쓴 약을 마시는 것 같았다. 아름다운 외모가 있을 땐 영광이 따르지 않았고, 영광이 따르니 몸은 노쇠해졌다. 하지만 노쇠해진 몸이라고 손까지 둔해지진 않았다. 노련해진 눈과 손은 더 깊은 시선을 축적했다.

1927년과 1931년에 그려진 두 개의 자화상(173, 175쪽), 자신을 바라보는 수잔 발라동의 모습은 많은 생각을 하게 한다. 르누아르의 그림 속 아름답고 생

기 넘치는 여인은 이렇게 세월을 떠안은 평범한 인간으로 남았다. 하지만 평범함 속에서 그녀의 자의식은 더욱 두드러진다. 그림에는 자신을 바라보는 세상의 시선 따위에 의식하지 않는 당당한 태도를 보여준다. 주름지고 처진 얼굴의 윤곽은 선명하게 드러나고 그림 속 시선도 올곧게 자신을 향한다. 더욱이 1931년의 자화상은 늙어버린 자신의 모습을 더 진솔하게 마주했다. 젊고 생기 넘치는 여인은 아니지만 노쇠한 사실을 가감 없이 드러낸다. 상반신을 드러내고 진주목걸이 하나만을 걸치고 있다. 젊은 육체의 관능미는 온데간데없지만 세월을 버티고 살아온 평범한 한 인간의 모습을 꾸밈없이 그렸다. 1931년 자화상을 그릴 즈음은 바로 법적으로도 수잔 발라동이 된 시기이다. 주체적으로 살아온 자신의 모습을 직시한 수잔의 마음을 그대로 대변한 듯하다.

자신의 나이 든 몸을 꿋꿋이 그림으로 남긴 수잔의 자화상은, 역설적으로 의지는 결코 늙지 않는다는 사실을 전한다. 젊음이 빠져나간 육체는 겉보기엔 시들할지언정 시간의 켜를 쌓았기에 더없이 강인하다.

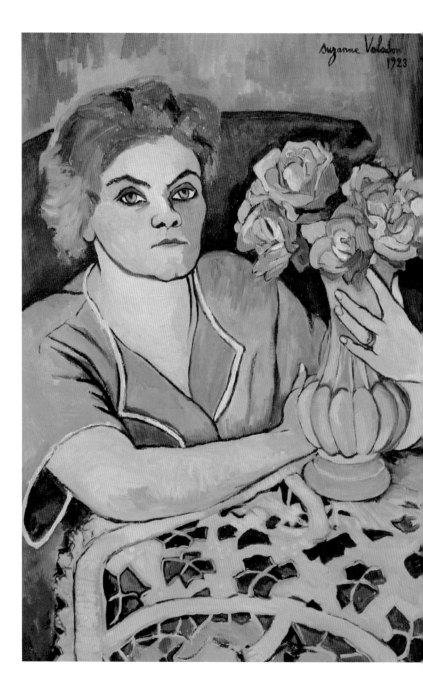

인생의 모든 맛을 켜켜이 쌓은 육체의 견고함을 감히 세상의 잣대로 평가할 수 있을까. 수잔 발라동은 사회의 통념에 의문을 제기한다. 아름다운 것이 무엇인지, 예술이 바라봐야 할 곳은 어디인지 말이다.

수잔 발라동, <릴리 월튼의 초상화>, 1923, 캔버스에 유채, 61×45.7cm, 시카고 미술관

예술은 우리가 증오하는 삶을 영원하게 한다

·

수잔 발라동

생전 마지막 전시였다. 1937년 파리의 프티 팔레Petit Palais에서 열린 여성 화가들의 전시회 FAM에 수잔 발라동도 참여했다. 전시에는 수잔의 초기 작품과 함께 마지막 그림 몇 점이 걸렸다. 베르트 모리조, 메리 커샛, 마리 로랑생, 에바 곤잘레스 등의 화가들과 같이 작품을 걸었다. 수잔은 전시회에서 자신의 그림과는 사뭇 다른 여성 화가들의 작품을 천천히 둘러보고, 친구에게 다음과 같이 말했다.

프랑스 여자들도 그림을 그릴 수 있어.
하느님이 나를 프랑스 최고의 여성 화가로
만들어주셨다고 생각해.[*]

　수잔은 다시금 확고히 자부할 수 있었다. 주변인으로서의 여성이 아닌 주체적인 여성이자 한 인간으로 살아온 자신의 마음이 그린 그림들이었다. 그녀는 가정의 울타리에 갇힌, 사회에 의해 규정된 여성이 아닌 자신의 의지에 따라 존재하는 한 인간을 그렸다. 특히 수잔의 자화상들은 그녀 스스로가 삶의 주인공임을 강력하게 드러낸다. 그림 속 그녀는 자질구레한 일상 속에 놓여 있는 듯하지만, 생의 매 순간을 채우는 것은 그 하찮으면서도 동시에 하찮지 않은 시간들의 총합이다. 지나온 삶을 되돌아보듯 자신의 작품을 다시 들여다보며 그녀는 스스로 프랑스 최고의 여성 화가임을 확신했다.

[*]　Catherine Hewitt, *Renoir Dancer, The Secret Life of Suzanne Valadon*, 2018, p. 373.

영원한 것은 없다. 시간은 쏜살같이 지나갔고, 아들 모리스도 벨기에 예술품 수집상과 사별한 뤼시 발로르와 결혼했다. 모리스도 우터도 모두 떠나 혼자가 되었으나, 수잔의 곁에는 여전히 그림이 있었다.

하지만 건강 악화는 그림을 그리는 것을 점점 더 어렵게 했다. 예순아홉의 나이에 신장질환 진단을 받은 후 몸은 점점 더 세월의 무게를 버거워했다. 이전처럼 자유롭게 그림을 그릴 순 없었지만, 조금씩이라도 캔버스 앞에서 시간을 보내려 했다.

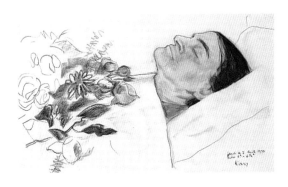

조르주 카스, <수잔 발라동의 임종>, 1938, 드로잉,
25×41cm, 퐁피두 센터

고양이와 함께 있는 수잔 발라동

숱한 노력에도 불구하고 일흔셋의 봄날, 수잔은 결국 캔버스 앞에서 정신을 잃었다. 1938년 4월 7일 수잔 발라동은 뇌졸중으로 삶의 종지부를 찍었다.

파란만장했던 인생, 몽마르트르의 무수한 시간을 품은 육신은 몽마르트르의 생투앵 묘지에 고요히 잠들었다. 함께했던 많은 예술가들이 생의 마지막을 배웅했다. 장례식에는 라울 뒤피, 앙드레 드랭, 마르크 샤갈, 조르주 카스, 앙드레 살몽 등 여러 예술가가 함께했다.[*]

몽마르트르의 뮤즈에서 예술가로 거듭났던, 시대가 여성에게 부여한 한계를 넘어 세상을 향해 거침없이 돌진해나간 삶이었다. 작은 체구에서 뿜어져 나오는 기운은 연기처럼 사라졌다. 하지만 그녀의 그림은 오래도록 남아 불합리한 관습을 향해 싸우던 강렬한 흔적을 전한다. 삶은 유한하지만, 예술은 불멸의 시간을 걷는다.

그녀는 278점의 유화와 231점의 드로잉, 31점의

[*] Hewitt, Catherine, *Renoir Dancer, The Secret Life of Suzanne Valadon*, 2018.

에칭 작품을 남겼다. 이 작품들은 프랑스 퐁피두 센터와 그르노블 미술관, 미국 메트로폴리탄 미술관을 비롯한 전 세계의 미술관에 소장되어 있다. 몽마르트르 박물관에서는 수잔 발라동의 아틀리에가 재현되어 있다.

배우지 않았기에 더 순수하게 자신을 바라봤고 시대를 따르려고도 하지 않았다. 파리에서 활발하게 활동하던 남성 미술가들의 작품 경향을 그대로 따라가면 쉬울 수도 있었지만 기어코 어려운 자신의 길을 꾸준히 걸었다.

사후에 수잔 발라동은 잠시 잊혔다. 세상이 다시 수잔 발라동을 주목한 건 1970년대에 대두되던 페미니즘이 세계 미술계에도 영향을 끼치기 시작한 즈음이었다. 페미니즘 연구의 열풍 한가운데 수잔 발라동이 있었다. 1985년 페미니스트 예술가인 로즈마리 베터톤은 「여성은 어떻게 보는가? 수잔 발라동 작품의 여성 누드(How Do Women Look? The Female Nude in the Works of Suzanne Valadon)」로 최초로 수잔의 시각을 연구했다. 이전에 출간되었던 책들은 주로 수잔의 생

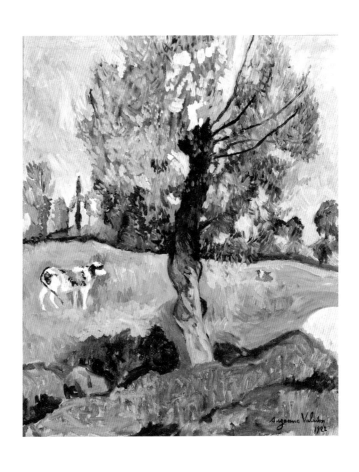

수잔 발라동, <대초원의 오리나무>, 1922, 캔버스에
유채, 64×54cm, 개인 소장

애에 더 집중되었다면, 이 연구에는 여성이 시각의 주체가 되어 그려낸 작품 세계를 분석한 결과가 담겨 있다. 이 외에도 많은 미술사학자가 수잔의 작품에 관심을 가졌고, 그녀를 연구하기 시작했다. 그녀가 특별히 페미니즘적 사고를 의식하며 작품을 제작한 것은 아니었지만, 많은 페미니즘 미술사가에게 있어 특별한 해석을 가능케 했다. 종속된 여성이 아닌 주체적 여성으로서 그린 그림들이 여성의 육체를 여성 스스로 해방한 사례로 다뤄지기 시작했다.

1964년에는 카셀 도큐멘타에서 수잔 발라동의 전시가 있었으며, 1967년에는 파리 국립현대미술관에서 개인전이, 1976년에는 로스앤젤레스 카운티 미술관에서 여성 예술가(1550~1950) 전시회가 있었다. 1996년 지아바다 재단은 스위스의 마르티니에서 수잔 발라동의 대규모 전시회를 개최했다. 전시 목적은 '그녀에게 정당한 자리를 마련해주기 위해서'였다. 그렇다. 한동안 그녀의 자리는 존재하지 않았다. 그녀는 그동안 유명 화가 모리스 위트릴로를 잘 돌보지 못한, 자유분방한 화가 엄마로 더 인식되었는지도

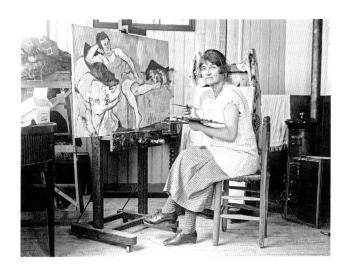

작업 중인 수잔 발라동

모르겠다. 화가로 자신의 존재를 각인하며 살아가려 했던 수잔 발라동이라는 한 인간에게 정당한 자리를 마련해주기에 우리 사회는 너무 딱딱하게 굳어 있었다. 수잔의 이야기는 소설과 연극으로도 만들어졌으며, 미국 필라델피아의 반스 재단에서는 발라동의 전시를 2021년 9월 26일부터 북미에서는 첫 번째로 선보였다. 수잔 발라동이라는 예술가의 정당한 자리는 지금도 새로이 만들어지고 있다.

마리 클레멘타인 발라동이던 어린 시절부터 차근차근 그녀의 궤적을 따라갔다. 그리고 그림을 보고 또 봤다. 왜 이토록 수잔 발라동의 그림들에 마음이 끌렸을까. 그림들은 끊임없이 질문을 던졌다. 답은 그림 안에 있었다. 그녀가 모든 편견을 물리치고 자신의 그림을 그렸던 것처럼, 나의 편견이 사라지니 그림이 다시 보이기 시작했다.

그녀의 그림은 원인을 알 수 없고, 규정할 수도 없는 해방감 그 자체였다. 그림을 향한 수잔 발라동의 직진에는 아무런 전제조건이 없었다. 그녀의 삶도 마찬가지였다. 한 시대를 살아가는 사람들에게 부여되

는 틀조차 수잔에게는 주어지지 않았기에, 그녀는 맨몸으로 세상 속에 뛰어들어야 했다. 그랬기에 그녀만의 색과 선으로 그림을 채워갈 수 있었다.

수잔 발라동은 그림을 그려가며 스스로를 찾아갔다. 자신의 눈으로 자신을 바라보고 자신을 그리며 자신을 다독였다. 그녀에게 그림은 망망대해 속 희미한 불빛이기도, 끝을 알 수 없는 저 밤하늘에 떠 있는 별이기도 했을 것이다. 나에게도 그녀의 그림들은 찬란하고도 고요한 빛이었다.

고단한 생을 버텨온 한 인간의 고독, 늙어가는 엄마를 쳐다보는 애잔한 시선, 홀로 쪼그려 앉은 아들의 가냘픈 몸을 그리는 안타까움은 화려한 순간들만큼이나 강렬하게 그림으로 새겨졌다. 그녀의 그림을 보면서 지금의 우리를 생각하고 지난한 시간들의 미련과 살아갈 시간들의 기대를 생각해본다. 그렇게 보면 그림은 얼마나 멋진 존재인가. 인간의 삶을 오롯이 안고 있으니 말이다.

틀을 벗어나고서야 맛보는 해방감의 종착지엔 '나' 자신이 있을 것이다. 수잔 발라동이 그린 그림이 그

녀 스스로를 찾아가는 길이었던 것처럼 수잔 발라동의 그림을 통해 우리들은 우리의 길을 다시 생각해 볼 수 있다.

수잔 발라동 스스로도 증오한다고 할 만큼 힘겨웠던 삶이었지만, 예술은 그 힘겨웠던 시간을 영원히 빛나게 한다.

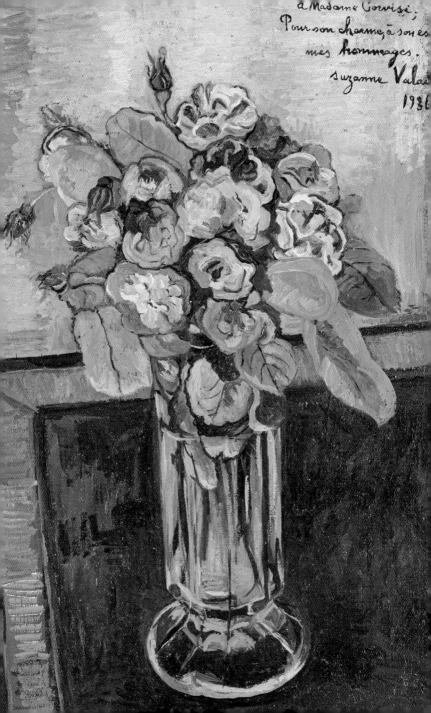

à Madame Corvisi,
Pour son charme, à son es
mes hommages.
Suzanne Vala...
1936

수잔 발라동 Suzanne Valadon, 1865-1938

1865. 9. 23	프랑스 리무쟁Limousin 베신Bessines에서, 세탁부 마들렌 발라동의 사생아로 마리 클레멘타인 발라동이 태어나다.
1880	식료품점 판매일, 재봉사, 세탁부, 카페 종업원 등 다양한 직업을 전전하다 서커스단에 입단하다.
	서커스단 공중곡예를 하던 중 그네에서 추락하며 더 이상 서커스를 할 수 없게 되다.
	모델 일을 시작하다. 화가 퓌비 드 샤반의 모델이 되다.
1883	르누아르의 <부지발의 무도회> 등 그림의 모델이 되다.
	겨울, 사생아 아들을 낳다. 아버지는 누구인지 밝히지 않는다. 아들은 어머니의 이름을 따라 '모리스 발라동'이란 이름을 갖게 되다.
	최초의 자화상을 그리다.
1884	로트레크가 살고 있는 건물과 같은 곳으로 이사하다. 이후 로트레크가 발라동에게 '수잔 발라동'이라는 새 이름을 지어주다.
1886	로트레크가 발라동의 드로잉을 발견하고 재능을 알아보다.
	첫 자화상에 수잔 발라동이라고 다시 서명하다.

1889	미겔 위트릴로가 수잔의 아들 모리스 발라동을 호적에 입적하면서 아들은 '모리스 위트릴로'가 되다.
1890	로트레크의 소개로 드가와 만나게 되다("내가 날개를 달던 날"이라고 함).
1891	드가의 주선으로 살롱전에 출품하다. 드가가 수잔의 그림을 보고 "너도 우리 중 하나가 되겠구나"라고 말하다.
1893	음악가 에릭 사티와 연인이 되다.
	수잔 발라동은 자신의 최초 유화인 사티의 초상을 그린다.
1894	여성 화가 최초로 프랑스 국립예술학회에 작품을 전시하다.
	최초의 여성 아카데미 회원(국립예술원 회원)이 되다.
1895, 1896	볼라르 화랑에서 누드를 그린 동판화 12점을 전시하다.
1896	은행가 폴 무시스(에릭 사티의 친구)와 결혼하다. 결혼으로 경제적 안정을 찾다.
1897	앙브루아즈 볼라르 화랑에서 누드화 12점의 동판화 전시로 인정받다.
1900	파리 만국박람회에서 고갱의 작품을 보고 강렬한 색채와 선에 영향을 받다.
1901	아들 모리스가 열아홉 번째 생일 직전 알코올중독으로 정신병원에 감금되다.

치료를 위해 아들에게 그림을 가르쳐주기 시작하다.

로트레크가 37세로 세상을 떠나다.

1909 작품 <아담과 이브>를 완성하다. 이브의 모델은
수잔, 아담의 모델은 아들의 친구인 '앙드레 우터'다.
수잔이 우터와 사랑에 빠지면서 폴 무시스와 13년간의
결혼생활이 흔들리다.

수잔의 새로운 사랑에 온갖 비난이 쏟아졌지만 서로
모델이 되어주며 그림에 몰두하다.

<아담과 이브>를 살롱 도톤에 출품하다.

1911 우터를 모델로 <삶의 기쁨>을 그리다. 여성이 그린
최초의 남성 누드화로 이슈가 되다. 갤러리 클로비스
사고Galerie Clovis Sagot에서 첫 번째 개인전을 개최하다.

1913 폴 무시스와 이혼하다.

1914 우터와 만난 지 5년 만에 부부가 되다. 이때 수잔의 나이
49세, 우터 28세, 아들 모리스 위트릴로는 31세다.

<삶의 기쁨>을 앵데팡당전에 출품하다.

1915 제1차 세계대전에 우터가 참전하다.

6월, 어머니 마들렌 발라동이 84세로 세상을 떠나다.

8월 아들 모리스가 알코올중독으로 정신병원에 3개월간
수용되다.

1917	파리의 베르트 베이 갤러리에서 수잔, 위트릴로, 우터 세 사람의 전시회가 열리다.
	작품보다 사생활로 더 주목받다.
	수잔과 위트릴로의 그림이 유명 미술상들에게 팔리다.
	남편 우터가 어깨 부상으로 군에서 요양소로 옮겨지다.
1921	아들 위트릴로와 2인전을 열어 성공을 거두다.
1923	11월 14일 앙드레 우터의 이름으로 리옹 북쪽 작은 마을에 있는 세인트 버나드 성을 구입하다.
	대표작 <푸른 방>을 제작하다. 수잔의 전성기.
1926	앙드레 우터와의 결혼 생활에 종지부를 찍다.
1927	모리스 위트릴로가 레지옹 도뇌르 훈장을 받다.
1931	66세에 이르러서야 호적에도 수잔 발라동으로 이름을 올리다.
1933	현대 여성 예술가들의 합동 전시인 FAM에 참여, 1938년까지 지속하다.
1935	모리스 위트릴로가 결혼하다.
1938	72세, 4월 7일 뇌졸중으로 사망하다. 생투앵 묘지Cimetière Parisien de Saint-Ouen에 묻히다.

김미라, 『예술가의 지도』, 서해문집, 2014.

김선지, 『싸우는 여성들의 미술사』, 은행나무, 2020.

김정미, 『역사를 이끈 아름다운 여인들』, 눈과 마음, 2005.

박명욱, 『너무 낡은 시대에 너무 젊게 이 세상에 오다』, 그린비, 2012.

윤현희, 『미술관에 간 심리학』, 믹스커피, 2019.

이진숙, 『위대한 고독의 순간들』, 돌베개, 2021.

이택광, 『근대 그림 속을 거닐다』, 아트북스, 2007.

정일영, 『내가 화가다』, 아마존의 나비, 2019.

조이한, 『당신이 아름답지 않다는 거짓말』, 한겨레출판, 2019.

조이한·진중권, 『천천히 그림 읽기』, 웅진닷컴, 1999.

주자네 헤르텔·막달레나 쾨스터, 『나는 미치도록 나에게 반한
　　누군가가 필요하다』, 천미수·김명찬 옮김, 들녘, 2004.

최내경, 『몽마르트르를 걷다』, 리수, 2009.

『예술가들은 이렇게 말했다 – 인생을 바꾸는 위대한 예술가들의
　　한마디!』, 함정임·원경 옮김, 마로니에북스, 2018.

앙리 페뤼쇼, 『로트렉, 몽마르트르의 빨간 풍차』, 강겸 옮김, 다빈치,
　　2009.

휘트니 채드윅, 『여성, 미술, 사회』, 김이순 옮김, 시공아트, 2006.

김이순, 「드가와 발라동의 목욕하는 여성 이미지」, 『미술사논단』
　　제6호, 한국미술연구소, 1998. 3.

음해린, 「여성 누드를 보는 여성의 시각」, 석사논문, 홍익대학교
　　대학원, 2014.

정금희, 「수잔 발라동 인물화의 여성성 분석」, 『한국프랑스학논집』
　　76권, 전남대학교, 2011.

Hewitt, Catherine, *Renoir Dancer. The Secret Life of Suzanne Valadon*,
　　2018, St. Martin's Press.

Koren, Elaine Todd, *Suzanne Valadon of Love and Art*, 2001, Maverick
　　Books.

Storm, John, *The Valadon Drama The Life of Suzanne Valadon*, 1959,
　　E.P. Dutton.

Bond, Anthony, et al., *Self Portrait: Renaissance to Contemporary*,
　　2005, National Portrait Gallery, Great Britain.

https://en.wikipedia.org/wiki/Suzanne_Valadon

https://mydailyartdisplay.wordpress.com/category/suzanne-
　　valadon/

http://www.artnet.com/artists/suzanne-valadon/

찾아보기

작품의 정보는 도판이 실린 페이지에서 확인하실 수 있습니다.
공식적으로 확인 가능한 정보만 표기했습니다.